서자현 작품집

이미지는
메시지다

서자현 작품집

들어가며

동시대인의 미디어에 대한 다중적 시선과 다층적 정체성, 그리고 그것이 만들어내는 공간의 미적 다중성. 그동안 내가 미술의 장場에 머무르며 객관적인 시각으로 조망한 주제이다. 미디어가 전달하는 시각이미지의 이면에는 다양한 목적이 숨어 있다. 그곳에는 새롭게 형성되는 보이지 않는 권력이 존재한다. 인터넷을 통해 새롭게 등장한 네티즌이 그것이다. 네티즌은 기존의 권력층과 함께 우리 시대를 양분하고 있다. 어떤 면에서는 그들의 보이지 않는 권력이 더욱 커보인다. 여기에 주목해 나는 제레미 벤담Jeremy Bentham, 1748~1832의 파놉티콘panopticon과 프랑스 철학자 미셸 푸코Michel Foucault, 1926~1984의 시각의 권력구조를 현대 뉴미디어 사회의 시각미술과 연계시켜 탐구해왔다.

오늘날 우리는 혼란스러운 인식체계를 목도하고 있다. 이는 미디어가 조성하는 시각체계가 주된 원인이다. 포스트모더니즘postmodernism과 모더니즘modernism의 충돌, 그 속에서 우리는 가치판단의 기준에 대한 고민과 성찰의 과정을 생략한 채 급속도로 발전하는 과학기술에 의존하고 있다. 이러한 인식의 혼돈 상태에서 기존의 틀이 무너지고, 시공간의 개념이 초월된 상태에서 새로움을 바라보고 있다.

오늘날 시각예술의 장에서 활동하는 작가들은 실재가 없는 공간을 재현하고 묘사하는 것을 고민하고 있다. 그중에서도 미디어 아티스트로 불리는 이들은 시공간을 초월한 시선으로 세계를 바라보고 있다. 크리스타 조머러Christa Sommerer, 1964~와 로랑 미뇨노Laurent Mignonneau, 1967~의 쌍방향 공동설치 작품은 인간과 미디어 사이의 소통의 방법과 작품 완성의 주체가 누구인지를 질문하는 좋은 예이다. 미래의 예술작품을 완성하는 데에는 시공간을 초월해 관객이 작품에 참여하는 것이 중요한 자리를 차지할 것임을 짐작하게 하는 대목이기도 하다.

나는 다층적 평면구조에 대한 시선을 연구하기 위해 근대미술의 폴 세잔 Paul Cézanne, 1839~1906과 현대미술의 뤽 튀망Luc Tuymans, 1958~과 게르하르트 리히터

Gerhard Richter, 1932~를 연구하였다. 세잔은 대상의 본질을 파악하기 위해 화면의 원근법을 파괴하고 색채에 깊이를 주는 등 평면구조의 입체화를 통해 다층적 구조를 실현한 작가이다. 뤽 튀망은 대상을 형상화하는 과정에서 대상을 그냥 보이게 하는 것이 아니라 대상에 대한 감상자의 시선을 필연적인 인식으로 유도함으로써 '보이는 세계'를 다른 시각으로 보는 방법을 제시하였다. 리히터는 회화나 사진의 개념을 통해 매체를 서로 '교차'시켜 매체의 장르 허물기가 시작된 이유와 방향성을 연구한 작가로 불린다. 리히터의 작품은 우리가 보는 것들이 진실의 전부가 아니라는 것을 깨우치게 한다. 작가의 생각을 배제한 회화의 객관화를 추구한 그는 사진을 활용하여 작가를 그림으로부터 완전히 객관화시켰다. 오랫동안 미술사에서 회화 중심의 수직적 계열에 머물던 매체를 수평적 위치로 재정립하며 현대미술에 새로운 근거를 마련했다는 평가를 받고 있다.

　　이 세 작가의 작업을 바탕으로 나는 다양한 내면의 정체성과 표면적 이미지를 중첩시켜 만든 그간의 내 작업의 다층적 평면구조를 내면과 외형으로 분리시켜 바라보게 되었다. 우선 미디어가 만들어낸 공통의 정체성을 사진매체와 연계시켜 원본과 복제의 관계로 설정하였다. 현대인들의 다양한 내적 정체성이 여러 공간으로 전개되는 것을 사진매체가 갖는 원본/복제의 이분법적 관계로 바라본 것이다. 이를 통해 새로운 시·공간을 연출하는 사진에 놓인 대상들이 또다른 새로운 생명력을 창출하는 원본이 될 수 있다고 본 것이다.

　　세상을 바라보고 인식하는 정체성 역시 다층적 평면구조로 파악하였다. 겹겹이 싸여 보이지 않는 인간 내면의 틀을 캔버스의 다층적 공간과 연계하여 모더니즘과 포스트모더니즘의 양식을 비교하고, 두 양식의 틈에서 갈등하는 작가적 정체성을 고민해 보았다.

서자현. 인연.
혼합 재료. 80.3×116.8cm. 1998

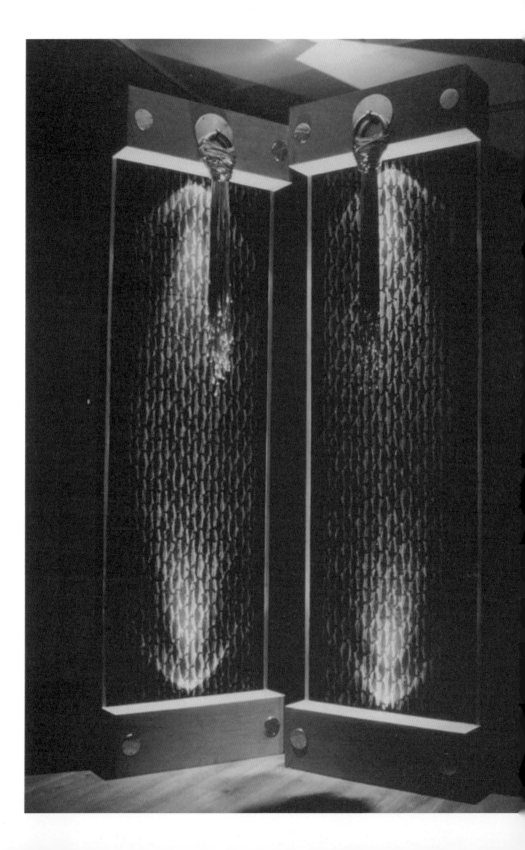

서자현. 악연.
혼합 재료. 71×21×240cm. 2002

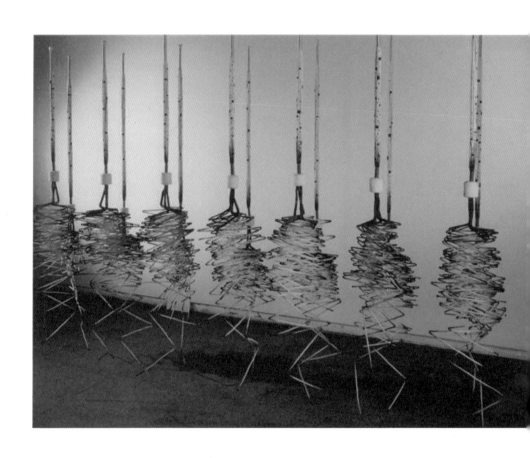

서자현. 인지동, 人之動.
혼합 재료. 70 × 260 × 240cm. 2000

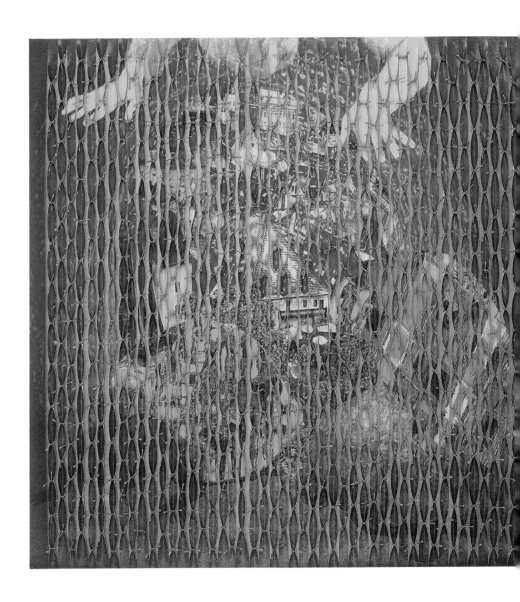

서자현. 거북이 이야기,
Turtle Story_ The Armor of God-II.
혼합 재료. 90×90cm. 2007

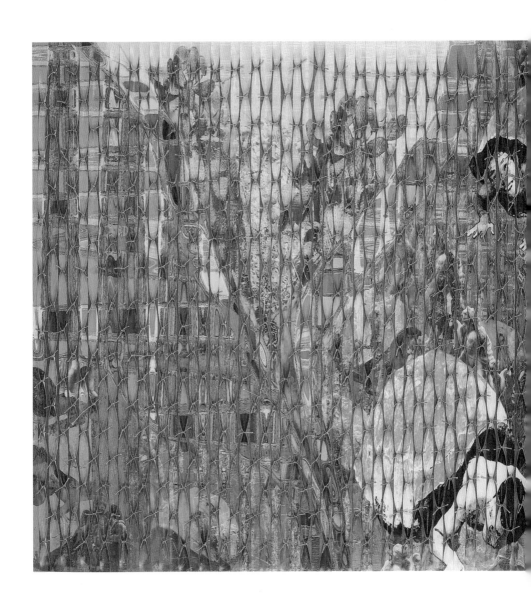

서자현. 거북이 이야기,
Turtle Story_ Your Love toward me.
혼합 재료. 90 × 90cm. 2007

서자현. 영적 혼돈과 혼란,
Back and Forth_ Spiritual Blindness.
혼합 재료. 120×120cm. 2007

서자현. 내면의 세계와 혼란,
Forest of Mind_ Spiritual Blindness - II.
혼합 재료. 120×120cm. 2007

서자현. 복 있는 사람은,
Blessed is The Man - II
혼합 재료. 120 × 120cm. 2007

서자현. 관계에 대한 참과 거짓, Relation T-F. 2007.
사진 아크릴 레이저 커팅 된 철판·실 등 혼합 재료. 133.2×167cm. 2007

서자현. 영적 혼돈과 혼란,
Back and Forth-Spiritual Blindness- I
혼합 재료. 120×120cm. 2007

서자현. 참된 기쁨의 노래, Sing for Joy.
사진 회화 섬유의 혼합 재료.
70×70cm. 2007

서자현. 내가 그와 함께 있으니, There am I with them Ⅰ.
사진 회화 섬유 혼합 재료. 52.7×79.5cm. 2007

서자현. 내가 그와 함께 있으니, There am I with them Ⅱ.
사진 회화 섬유 혼합 재료. 90 × 159.5cm. 2007

1장. 미디어, 시각이미지, 정체성

다양한 이미지, 의식과 공간의 다중적 정체성

오늘날 텔레비전과 인터넷 등을 통해 쏟아져 나오는 수많은
시각이미지는 우리의 시선을 다양한 방법으로 사로잡는다.
각기 다른 목적을 지닌 이미지들은 우리의 관심과 집중도에 따라
다르게 인식된다. 이미지는 우리의 의식을 무의식적으로 지배할
뿐만 아니라 우리의 주체성을 잃게 할 수도 있다. 이미지의 작용은
보이지 않게 조정하는 권력에 의한 것일 수도, 집단이기의 목적에서
만들어진 것일 수도 있다. 나는 이러한 현상을 우리 사회가 가진
문제 중 하나로 보고 미디어에서 보이는 이미지들의 신뢰도와
진실성에 대해 질문을 던지고자 한다.

　　　우리는 이미지에 반응한다. 일반적으로 매체를 통해 전달된
시각이미지에 대한 우리의 반응을 매체에 다시 적용하기는 쉽지
않다. 이미지와 인간 사이의 소통의 단절은 인간으로 하여금 잠재적
갈등을 일으키고 자아를 불안하게 만들며 개별적 특성을 무시하게
만든다. 개인의 정체성을 훼손하는 이미지의 폐해는 표면적으로
드러나지 않지만 어떤 문제가 발생할 경우 사회적 이슈로 전면에
등장한다. 미디어에 의한 시각이미지는 빈번한 복제로 말미암아
실재와 가상이 혼용되는 경향으로 나타난다. 이 경우 보는 것만으로
이미지의 의미를 온전하게 파악하는 것이 어렵게 된다. 그 결과
인간은 원본의 가치를 중요하게 여기지 않게 된다. 이미지의 혼용,
분열, 해체의 만연으로 인간 내면에 있는 단일한 정체성은 다양한
의식으로 분화된다. 다양한 의식은 시각적으로는 다양한 공간으로
해석되는데, 나는 이를 캐나다의 사회학자 마셜 맥루언Marshall, Mcluhan
1911~1980이 말한 "미디어는 메시지다"[1]라는 관점에서 살펴보고자 한다.

　　　미디어가 보여주는 이미지가 우리의 삶과 연관되어 있지
않다면 문제의식을 가질 필요가 없다. 그러나 일상생활에서 접하는

1　Mcluhan M, The Medium is Message: riore Q, 1967 ; 마셜 맥루언, 『미디어의 이해』, 박정규 옮김, 커뮤니케이션북스, 2007, p. 7에서 재인용.

미디어의 이미지를 해석하고 판단하는 것은 우리의 삶의 방향과 밀접한 관계가 있다. 미디어에 의한 시각이미지와 동시대인의 정체성을 이 책의 주제로 삼은 것도 이 때문이다.

　　나는 다중성과 다양한 목적성을 가진 시각이미지가 만들어내는 현상을 작업의 주제로 삼아왔다. 예술가가 작품을 통해 동시대의 시대정신을 감지하는 전달자가 되려면 다양한 각도에서 매체를 바라보는 객관성이 필요하다. 현대인의 다양한 의식을 표현한 다층적 공간들이 미디어에서 비롯되었다고 보는 내 관점을 객관화시키고, 그것이 동시대의 다른 작가들과 비교했을 때 미술사적 측면에서 어떤 위상을 갖는지 객관화해야 하는 것은 당연한 일이다. 이 책은 바로 그러한 객관화의 과정이라고 할 것이다. 나아가 내 작업을 확장하고 발전시키는 방법을 모색하고, 그것에 대한 객관성을 획득해나가는 과정일 것이다.

시각이미지와 동시대의 정체성

내 작업의 주요 배경은 동시대 미디어의 시각이미지들이다.
나에게 시각이미지는 당대의 주요한 흐름을 가늠하는 리트머스로
다가온다. 미디어가 만들어내는 이미지들이 동시대인의 정체성에
어떤 영향을 끼치는지, 그 이면에 숨겨진 것은 무엇인지 다양한
시선으로 바라보는 것이 내 작업의 요체이다.

다층적 구조의 배경과 다층적 평면구조에 대한 시선을 철학적,
사회학적 측면으로 살펴보고, 이를 동시대 미디어 아티스트의 시선을
사례로 삼아 동시대 시각이미지를 연구하는 것도 내 작업의 또다른
배경이다. 철학적 측면에서는 다음의 시선을 견지했다. 나는 메시지로
전해지는 시각이미지를 새롭게 형성되는 보이지 않는 권력이 만들어낸
것으로 간주한다. 기존의 권력층과 함께 새롭게 대두된 네티즌이
그것이다. 두 집단의 시선을 연구하기 위해 나는 영국의 철학자이자
법학자인 제레미 벤담의 '파놉티콘'[2]과 프랑스 철학자 미셸 푸코의
'파놉티콘의 감시체계'를 현대사회의 전자정보시스템의 관점으로
바라보는 철학적 연구방법론을 택했다.

사회학적 측면에서는 동시대인의 모순된 생각과 행동을
포스트모더니즘과 모더니즘의 충돌로 바라보았다. 동시대인의 모호한
정체성은 포스트모더니즘 경향의 사회적 풍조와 모더니즘 경향의
의식세계가 서로 부딪혀 발생한 부조화 현상이다. 가치 판단의 기준이
부재한 상황에서 사람들은 끊임없이 새로움을 추구한다. 인간의
의식이 과학기술의 발전과 궤를 같이하지 못해 생겨난 이러한 현상은
인간의 내면에 존재하는 공간이 융합보다 분열과 반목을 거듭하는
문제의식을 품게 만들었다. 나는 장 보드리야르Jean Baudrillard, 1929~2007의
'시뮬라크르simulacre' 개념을 중심으로 원본과 복제의 가치와 현실과
가상의 관계 속에서 만들어지는 동시대인의 다중적 정체성의 구조를

2 파놉티콘(Panopticon):
영국의 철학자 제레미 벤담이
제안한 일종의 감옥 건축양식을
말한다. 소수의 감시자가 모든
수용자를 자신을 드러내지 않고
감시할 수 있는 형태의 감옥을
제안하면서 이 말을 창안했다.

사회학적 측면으로 연구하였다.

동시대의 작가들은 실재가 없는 공간의 재현과 묘사에 대해
고민한다. 미디어 작가들은 시공간을 초월한 시선으로 세계를
바라본다. 미디어 설치작가인 크리스타 조머러와 로랑 미뇨노의
쌍방향 공동 설치 작품들은 관객이 직접 참여하여 미디어와 쌍방향
소통을 추구한다. 그들의 작업은 관객이 적극적으로 참여하는 것에
그치지 않고 작품 완성의 주체로 역할을 하는 것으로 예술이 변화할
것을 짐작케 한다.

3장에서는 나의 〈인연因緣〉 시리즈와 작품 〈인지동人之動〉을 통해
사물의 본질과 해체에 대해 살펴보고자 한다. 다층적 평면구조에 대한
시선을 파악하기 위해 근대미술에서는 폴 세잔Paul Cézanne, 1839~1906을,
현대미술에서는 뤽 튀망과 게르하르트 리히터를 연구 대상으로
삼았다. 세잔의 작품에서는 작가의 내면이 해석한 대상을 외부로
표현하는 방법과 이차원적 캔버스의 평면구조에서 다층적 평면구조를
어떻게 실현했는지를 색채와 구도 중심으로 살펴볼 것이다.

뤽 튀망은 세계를 다른 시각으로 보게 하는 작가로 불린다.
이 책에서는 대상을 형상화하는 과정의 인식방법으로 사용되는 그의
다층적 평면구조를 좀더 깊이 살펴볼 것이다. 게르하르트 리히터는
사진과 회화의 경계선에서 장르의 교차와 혼합을 통해 다차원적
공간의 이동을 제시하는 작가이다. 그의 작업에서 매체의 장르
허물기가 시작된 이유와 방향성을 살펴볼 수 있을 것이다.

나는 2004~2007년에 걸쳐 다층적 평면구조를 작품의 주제로
삼았다. 이 책은 내면의 정체성과 표면적 이미지가 중첩하여 만들어낸
다층적 평면구조의 작품들을 내용적·형식적(조형학적) 분석을 통해
바라보는 플랫폼이 될 것이다. 미디어가 만들어내는 공통의 정체성을
가공하고 사진매체에 적용하는 것도 이 책의 주요한 뼈대를 이룰
것이다. 수많은 공간으로 전개되는 현대인들의 다양한 내적 정체성을

간파하기 위해서는 사진 매체가 갖는 원본과 복제의 관계로 접근하는
것이 필수적이기 때문이다. 이러한 방법론을 통해 새로운 시공간을
연출하고 그 속에 놓인 대상들에게 새로운 생명력을 부여하는 사진의
가능성을 살펴보고자 한다. 사진이 기록한 각기 다른 시·공간을
컴퓨터에 의한 레이어 중첩 및 합성을 통해 또다른 이미지로 만드는
나의 작업이 새로운 시·공간을 제시할 것으로 기대한다.

　　　다층적 평면구조에는 자각된 정체성도 포함된다. 인간의
보이지 않는 내면의 틀을 캔버스의 다층적 공간과 연계하고자
하는 것이다. 이를 통해 제시된 상징적 이미지는 현실과 가상의
세계를 넘나들며 살아가는 시각 주체의 특성을 표현하게 될 것이다.
모더니즘과 포스트모더니즘 양식에서 탐색한 작품의 구조를
표상화하고자 하는 이유도 여기에 있다.

2장. 현대사회의 시각구조와 소통

1. 권력의 시선과 다층적 평면구조

시각미술의 현대적 매체인 텔레비전과 컴퓨터는 시각이미지를 다양한
형태로 보여준다. 이미지가 진실을 담는 것만은 아니다. 이미지는
복제되거나 변형된 것이 많다. 변형된 시각이미지에는 보여주고자
하는 주체의 의도가 담겨 있다. 사람들은 텔레비전과 인터넷을
자유롭게 사용하고, 거기에서 보이는 이미지를 타인에게 전한다.
하지만 이미지를 바르게 판단하고 전달한다는 확신을 가진 이는
그리 많지 않다. 미디어를 통해 느끼고 알게 된 내용들을 현실에서
직접 체험하다보면 기존의 판단을 수정해야 하는 경우가 많다는 것을
우리는 잘 알고 있다.

이렇듯 시각이미지는 다양한 목적을 지닌 채 메시지를
전달한다. 그중 많은 부분이 대중을 새로운 시각으로 통제하려는
권력층으로부터 생겨난다. 미셸 푸코의 파놉티콘을 주목하는
이유는 이 때문이다. 이 책에서 나는 소수가 다수를 감시하는
파놉티콘이라는 체계를 통해 보이지 않는 곳에 자리한 권력의 시선과
내 작품의 다층적 평면구조와의 상관성을 살펴보고자 한다.
미셸 푸코와 제레미 벤담의 이론을 통해 내 작품에 나타난 다층적
평면구조를 권력의 시선과 연계하고자 하는 것이다.

내가 푸코와 벤담의 이론에 관심을 갖게 된 이유는 2003년
텔레비전을 통해 바라본 이라크 전쟁 때문이었다. 미디어를 통해
일방적으로 전송되는 전쟁 관련 뉴스에서 보이지 않지만 거대한
권력의 힘이 작동한다는 것을 느낀 것이다. 철저히 미국을 중심에
놓고 이루어지는 뉴스에서 이라크의 참혹한 현실은 보이지 않았다.
그 속에서 나는 진실이란 무엇일까를 생각하게 되었고, 미디어에
대한 불신이 자리하게 되었다. 그 후, 나는 '만약'이라는 가정 아래
가상의 전쟁 보도가 조작일 수 있다는 것, 편집 행위를 통해 실재의

사실을 왜곡할 수 있다고 생각하였다. 이러한 문제인식을 통해
그동안 행해온 작업 위에 새로운 작업을 더하게 된 것이다.

내가 탐구대상으로 삼은 보이지 않는 권력의 시선은
모든 시스템이 디지털화하는 현대사회의 특징 중 하나로 꼽히는
'익명성'과 관련 있다. 인터넷 문화에서 익명성은 소통의
수단이라는 긍정적 차원에서 시작하여 보이지 않는 감시자와
공격자로 변질되었다. 기존 권력층은 이를 빌미로 인터넷 실명제를
제정하였다. 흥미로운 것은 기존 권력층의 과잉에 가까운 반감은
오늘날 권력이 자신들에게서가 아니라 컴퓨터 내부에서 생성되고
이동한다는 것을 증명한 셈이 되었다는 것이다.

현대사회의 '보이는 곳'에서는 권력이 소수의 지배층에서
다수의 대중에게 넘어간 것처럼 보인다. 하지만 현실은 그렇지 않다.
기존의 권력층은 기득권을 확보하고 유지하기 위해 끊임없이 새로운
유형의 파놉티콘을 만든다. 무한한 시공간을 보유한 미디어는 대중과
권력층의 쌍방향 구조로 이루어져 있지만, 권력층과 대중의 관계는
서로의 이익에 따라 변형된 파놉티콘 형식을 띠고 있다. 사람과 사람
사이의 위계질서, 즉 대상으로 존재하는 자와 주체로 존재하는 자가
결정되는 관계성을 형성하게 되는 것이다.

박정자는 『시선은 권력이다』에서 17세기 영국의 철학자
토머스 홉스Thomas Hobbes, 1588~1679의 "군주는 늘 불면증이며 유리 집을
꿈꾸고 있다"[3]는 구절을 인용하고 있다. 근대에 군주는 절대적
권력을 지니고 있었고, 따라서 모든 것이 자신의 시선에 들어와
있기를 바랐다는 것이다. 하지만 홉스는 가시성의 문제에만 초점을
맞추었다. 현대사회에서 파놉티콘은 가시성은 물론 동시성과
대중성을 띠며 사람을 내면화시켜 조정하는 기존 권력층의 응시의
역할을 한다. 권력을 자동화하고 동시에 '몰개인화'[4]한다. 이로 인해
개인은 보이지 않는 타자의 시선에 두려움과 공포감을 느끼게 된다.

<div style="font-size:smaller">

3 박정자, 『시선은 권력이다』,
기파랑, 2008, p. 7에서 재인용.

4 여기서 몰개인화
(deindividuation)의 의미는
집단에 속해 있을 때 타인을
덜 인식하고 자신의 행동을
자제하지 않는 것이다.
Michael W. Eysench, 『간단
명료한 심리학』, 이영애 옮김,
시그마프레스, 2004, p. 271.

</div>

현대사회는 절대적인 권력의 시선이 존재할 수 없다. 이제 대중은
전자감시체제의 공개된 정보 속에서 '네티즌'이라는 권력층으로
새롭게 태어났다. 미디어매체 속 감시자의 시선과 권력은 기존
권력층과 새롭게 등장한 네티즌으로부터 비롯한다. 이제 권력은
고정된 것이 아니라 유동적으로 변모했다. 익명의 권력이라는
타인의 권력이 나에게 작용하고, 나 또한 타인을 향해 익명의 권력을
행사하게 되었다. 이러한 다양한 가시성으로 말미암아 주체는
가시성의 구성요소이자 동시에 시각화함으로써 미디어에 의한 응시를
공유하는 존재가 되었다. 이른바 공유하는 응시는 미디어의 권력이
되어, 보이지 않지만 숨어 있지도 않은 익명의 권력이자 움직이는
다수를 뜻하게 되었다.

나는 시각이미지에 숨어 있는 권력의 시선을 살펴보는
과정을 통해 오늘날 '본다는 것'은 단순히 시각적 개념이 아님을
알게 되었다. '보이지 않는 곳'에서 힘의 이동이 '보이는 것'에
영향을 준다는 것을 깨달았다. 권력의 시선이라는 메커니즘을
시각이미지의 메시지와 보는 이들의 다중적 시각구조로 바라보고,
나아가 내 작업이 갖는 다층적 평면구조와 연계시켜 보게 된
결정적 이유이기도 하다.

내 작업에서 중요하게 작용하는 다층적 평면구조는 보이는
곳과 보이지 않는 곳에서 일어나는 권력의 시선의 움직임을 뜻한다.
'보편적인 인간의 의식에 새로운 것을 가져다주는 창조적 시선은
가시세계를 당대의 한계에 사로잡히지 않은 새로운 눈으로 보게
한다"[5]는 것에 대한 예술적 실천인 셈이다.

5 도로시 세이어즈, 『창조자의 정신』,
강주헌 옮김, IVP, 2007,
pp. 105-106.

그동안 동시대적 시선을 포함한 창조적 시선으로 새로운
표상의 작업을 수행해온 내 작업은 형식적으로는 사진·회화·섬유 등
혼합매체의 특징을 지니고 있다. 2004년부터 시작한 사진 작업은
미디어의 시각이미지에 대한 새로운 인식으로부터 비롯하였다.

미디어를 통해 접했던 특정 시공간의 이미지가 여행이라는
실제 경험과 부딪히는 과정의 반복 속에서 나는 미디어의 이면에
존재한 다양한 목적과 의도를 인식하고, 시각이미지에 대한
비판의식을 갖게 되었다.

　　　사진은 기억과 조작, 새로운 표상과 창조적 특징을 잘
나타내는 미디어이다. 특히 내게는 보이지 않는 권력의 시선이라는
메커니즘을 다층적 평면구조의 공간과 연계하여 이미지의 조작이라는
관점으로 해석하기에 적합한 매체였다.

2. 원본과 복제의 혼융, 그리고 해체

내 작품의 주요 요소인 혼합장르의 다층적 평면구조는 사회학적
배경과 연계해서 바라보아야 한다. 오늘날 포스트모던 사회구조가
주체의 대상을 바라보는 인식의 변화에 어떤 영향을 주었는지를
1960년 이후의 포스트모더니즘과 아직도 공존하는 모더니즘을
연계하여 살펴보고자 한다. 현대인들의 모순적 성향을 나는 프랑스의
철학자·사회학자인 장 보드리야르의 "모사된 이미지가 현실을
대체한다"는 시뮬라크르[6] 이론을 참조하였다. 사진매체를 이용한
내 작품을 통해 오늘날 사회구조에서 나타날 수밖에 없는 장르의
혼융에 대한 타당성을 검증하고, 사진의 조작과 복제로 인한
원본의 해체를 다층적 평면구조와 연계시켜 현대인의 정체성을
연구하는 것이 내 작업의 뼈대라고 할 수 있다.

　　　오늘날 현대사회는 수많은 복제 이미지들로 불확실성과
낯섦으로 가득하다. 보드리야르는 "우리는 시뮬라크르에 살고 있다.
이러한 세계에서는 어떤 사건의 이미지 혹은 기표가 그 지시 대상인
기의의 직접적인 경험과 지식을 대체한다"[7]고 했다. 프랑스 철학자
장-프랑수와 리오타르Jean-François Lyotard, 1924~1998는 "과학, 도덕,
예술이 분리되고 자율적으로 되었다"[8]고 말했다. 보드리야르와
리오타르는 시뮬라크르의 세상에서 절대적 기준과 가치는 없으며,
늘 새로움에 대한 가치를 추구하는 사회가 되었다고 본 것이다.

　　　이는 현대사회가 "1960년대 뉴욕의 예술가와 비평가들에
의해 태동되고, 1970년대의 유럽의 이론가들에 의해 수용된
포스트모더니즘"[9] 사회로 불리는 이유를 짐작하게 한다. 과학기술의
비약적인 발전은 새로움과 낯섦이 공존하는 포스트모더니즘적
흐름을 가지고 왔다. 하지만 이는 모더니즘 사회에서 인간을
중심으로 한 "절대와 진보의 균형이 무너지게 하고 끊임없이 새로운

6 　시뮬라크르(프랑스어: simulacre,
simulacra)는 존재하지 않지만
아니면서 존재하는 것처럼, 때로는
존재하는 것보다 더 생생하게
인식되는 것들을 말하며, 시뮬라시옹
(프랑스어: simulation)은
시뮬라크르가 작용하는 것을
말하는 동사이다. 이들은
장 보드리야르가 지은 책
『시뮬라크르와 시뮬라시옹』
(프랑스어: Simulacres et
Simulation, Simulacra and
Simulation)에서 나온 개념이다.

7 　마단 사럽, 『후기 구조주의와
포스트모더니즘』, 전영백 옮김,
조형교육, p. 268.

8 　마단 사럽, 『후기 구조주의와
포스트모더니즘』, 전영백 옮김,
조형교육, p. 237.

9 　마단 사럽, 『후기 구조주의와
포스트모더니즘』, 전영백 옮김,
조형교육, 2008, p. 215.

것을 추구했다"[10]는 보드리야르의 저서 『시뮬라시옹』을 떠올리게
한다. 가치를 측정하는 절대적 진리의 기준이 사라지고, 절대적
이상이 기술의 발전으로 사라지고, 끊임없이 새로움을 추구한 결과
시공간을 초월하는 현상들이 나타나는 이 모든 것은 미디어에서
일어나고, 반복되고 있다. 실재의 관계보다 가상의 관계가 확장되고,
미디어에서 관계성의 거리가 사라지면서 시간과 공간의 개념 또한
사라져갔다. 그 결과 작품의 표상세계를 실재가 없는 시공간에
재현하고 묘사하는 것이 가능해졌다. 원본이 부재한 복제라는
보드리야르의 개념이 현실로 증명된 것이다. 과학기술의 발달은
동시성과 대중성을 갖춘 수많은 정보를 우리 삶의 영역에 침투시켰다.
사람들은 의미보다 행위를 중시하고, 표상적 새로움인 즉자성
(그 자체로서의 존재성)과 촉각적 감각을 요구하게 되었다.
그 결과 의미가 없는 이미지들은 오직 감각적인 새로움만을
요구하게 되었고, 현대인들은 지금 이 순간도 그것을 무의식적으로
받아들이게 된 것이다.

주지하다시피 이러한 흐름은 모더니즘 사회의 기준으로부터
벗어난 것들이다. 역사, 전통, 진리, 가치, 도덕적 기준 등은 모더니즘
사회에서 생성된 것이다. 하지만 시간을 좀더 거슬러 올라가면
데카르트가 생존했던 시대의 합리주의에서도 그 흔적을 찾을 수
있다. 더 올라가면 기독교와 고대 그리스 문화의 뒤를 이어 나타난
헬레니즘의 인간을 중심으로 한 절대적 이상도 있다. 인간은 절대적
이상을 추구하면서 선과 악, 옳고 그름이라는 이중적 잣대로
사유하게 되었다. 그러나 그로부터 오랜 시간이 지난 지금, 우리는
형이상학적 사유의 틀이 사라지고 현재와 즉자성만 강조[11]되는
시대를 목도하고 있다.

20세기 전환기에 태동한 모더니즘 시대의 진보가 절대성이라는
기준에서 출발한 것이라면, 인간의 행복이라는 가치의 기준은 절대적

10 장 보드리야르, 『시뮬라시옹』,
하태환 옮김, 민음사, 2009,
p. 254 참조.

11 장 보드리야르, 『시뮬라시옹』,
하태환 옮김, 민음사, 2009,
pp. 255-257.

이상이라고 볼 수 있다. 그러나 각종 미디어에서 범죄, 비도덕,
우울증, 가벼운 행동, 자살 등을 쉽게 접할 수 있는 포스트모더니즘
사회에서 형이상학적 가치체계는 무너질 수밖에 없다. 절대적 가치의
기준과 함께해온 전통이 단절되면서 좋고 나쁨의 이원적 대립도
사라졌다. 이 모든 게 엄청난 속도로 발전한 미디어의 영향으로
생겨났다. 우리의 인식 역시 미디어의 변화에 맞춰 변하게 되었다.

　　포스트모더니즘 사회에서 사람들은 새로운 것을 추구하는 것을
진보라고 간주하고, 그 속에 인간의 본질적 가치가 있다고 여겼다.
새로운 것을 창조하는 과학은 그 자체를 기준 삼아 발전한다. 인간의
삶과 균형을 맞추며 발전하던 과학이 어느 순간 독립적으로 존재하며
인간이 요구하는 기준을 넘어선다는 것을 의미한다. 포스트모던
시대의 예술 역시 이미지에 의미를 부여하기보다 보드리야르가
언급했듯이 "과학이 자신을 대상으로 하듯이 스스로를 대상으로
하는 분석과 묘사의 노력만이 남게"[12] 되었다. 실체가 없거나
독립적 상태로 존재한다는 것이다.

<div style="text-align:right">12 장 보드리야르, 『시뮬라시옹』,
하태환 옮김, 민음사, 2009,
p. 258.</div>

　　보드리야르는 사회가 기술적으로 발전하면 가상과 현실
사이에 존재하는 경계와 긴장이 없어지고, 이것은 미디어에서 보이는
시각이미지의 원본과 복제의 경계가 없어짐을 의미한다[13]고 했다.

<div style="text-align:right">13 배영달, 『보드리야르와 시뮬라시옹』,
살림, 2005, pp. 23-30.</div>

심혜련이 지적하듯이 "변형과 조작을 통해 변화가 자유로운 디지털
이미지들은 스스로 본질이 되기도 하고 실재가 되며 더 나아가

<div style="text-align:right">14 심혜련, 『사이버 스페이스의 미학』,
살림, 2006, p. 106.</div>

더 실재 같은 현상과 이미지가 될 수도 있다."[14] 이것이 바로
보드리야르의 시뮬라시옹이고, "원본도 사실성도 없는 실재"[15]이다.

<div style="text-align:right">15 장 보드리야르, 『시뮬라시옹』, 하태환
옮김, 민음사, 2009, p. 258 ;
이진경, 『철학의 외부』, 그린비, 2003,
p. 97에서 재인용.</div>

원본이 존재한다 해도 가상성에 흡수되어버리는 현실의 소멸이다.

　　캐나다 출신의 미국 경제학자인 존 K. 갤브라이스John K. Galbraith,
1908-2006는 저서 『불확실성의 시대』에서 "현대사회는 불확실성의
시대"라고 정의하였다.[16] 현대인들은 어디에 있든지, 무슨 일을
하든지, 각자의 불완전한 정체성을 고민한다. 과거에 비해 많은 것을

<div style="text-align:right">16 이재규, 『피터 드러커의 인생경영』,
명진출판사, 2007, p. 143.</div>

습득한 덕분에 보다 객관적 입장에서 자신을 바라보게 되었지만, 그만큼 불안한 정체성에 대해 고민하게 되었다.

현실과 가상의 세계, 보이는 세계와 보이지 않는 세계, 만들어진 세계와 만들어지는 세계, 자연적 세계와 창조된 세계가 동시에 공존하는 현대사회에서 인간은 자기가 서 있는 위치와 입장에 따라 조금씩 다른 자아를 발견한다. 그 결과, 자기를 믿을 수 없다는 사실을 자각하고, 자기가 누구인지를 모르겠다는 의식을 끊임없이 반복한다. 타인의 눈을 통해 자신의 정체성을 만들어간다. 원본이 다원화하여 연쇄폭발을 일으키는 것과 같다. 이 시대를 살아가는 예술가로서, 나는 복제가 눈에 보이는 물리적 현상에서만 이루어지는 것이 아니라 주체의 내면에 존재하는 정체성, 즉 정신적 부분까지 이루어질 수 있다고 여긴다.

실제로 오늘날 사람들은 생각하지 않게 되고, 고민하지 않게 되었다. 하나의 문제를 던지면 인터넷을 비롯한 다양한 미디어에서 수많은 정답이 나오는 시대 속에서 인간은 자신의 노력을 기울여 고민하지 않게 되었다. 고민 없이 눈앞에 도출된 수많은 해답을 다양성의 관점으로 받아들일 뿐이다. 우리의 뇌에 있는 인식구조가 포스트모더니즘 생활양식을 받아들이고 복제해온 결과이다. 그럼에도 불구하고 현대인들은 불안한 정체성을 숨기지 못하고 고민하고 외로움을 호소하고 있다. 원본이 사라진 복제의 정체성으로는 자신을 설명할 수 없기 때문이다. 자신에게서 빠져나간 원본의 정체성이 여기저기 흩어져 있다가 자신의 고유한 정체성과 다시 만났을 때 사람들은 '낯섦', '그렇지 않음'을 인식한다. 원본이 불확실해진 순간 당황하고 만다. 자신의 고유한 정체성이라는 원본마저 복제되는 현실 속에서 사람들은 복제된 정체성을 내 것으로 받아들인 채 살아간다. 그러다가 어느 순간, 원본과 복제라는 두 가지 정체성, 그러나 무엇이 다른지 구별할 수 없는 두 개의 정체성과 만났을 때 주체는 혼란에

...지고 마는 것이다.

현대사회에서 사람들은 다양한 시각매체에 의해 학습된 공통의 정체성을 갖고 있다. 예술작품에서 느끼는 감동은 과거에 비해 많이 떨어졌지만, 그것을 포용하는 정도는 증가했다. 극한 자극과 획기적인 이론들도 무덤덤하게 받아들일 정도가 되었다. 보드리야르는 1981년 일찍이 이를 시뮬라크르를 통해 다음과 같이 정리한 바 있다. 실제로 과거에 언급했던 내용, 즉 복제의 복제와 원본보다 가치가 있는 복제'[17]가 다시 원본이 되고 가상현실이 현실인 세계가 가시화하고 있다[18]는 것이다.

정리하자면, 현대사회는 각종 미디어의 발달로 다양성이 보편화되었다. "사람들은 개인의 욕망을 위해 새로운 질서 속에 스스로를 계속 합리화시켜 나간다. 이는 사회 변화에 순응해가는 삶의 방식이자 절충적인 만족의 추구이다."[19] 그러나 인간은 여전히 욕망에 대한 끊임없는 갈증을 견디지 못하고 여러 가지 다양한 형태로 자신을 증명하고자 한다. 특정 대상(사람, 사물, 현상)에 대한 과도한 집착과 열기, 악성 댓글, 마니아, 외모지상주의, 파파라치 등이 그것이다. 불특정다수에게 때로는 가해자로 때로는 피해자로 관계를 맺으며 살아가는 현대인의 자화상인 셈이다.

내가 작품에 사용하는 사진매체들은 각기 다른 원본을 컴퓨터에서 합성하고 분해함으로써 수많은 레이어 공간을 가진 새로운 이미지로 만든 것이다. 이미지들은 오프라인의 새로운 시공간 속에 표상됨으로써 현대사회의 구조 속에 투영된 현대인의 정체성을 나타낸다. 원본과 복제가 동시에 자신의 존재를 갈구하는 사회에서 다중적이 될 수밖에 없는 현대인의 정체성을 다층적 평면공간으로 구체화시켜 나가는 내 작업은 미디어가 중심이 된 사회 속에서 무엇을 중요하게 여겨야 할 것인지에 대한 해답을 제시하는 것이라 할 수 있다.

17 원본보다 가치가 있는 복제의 예: 워홀의 캠벨 수프, 워홀의 작업의 원본을 쓰인 캠벨 수프의 이미지의 가치는 얼마 되지 않지만 워홀의 캠벨 수프의 작품 가격은 기존 원본의 수십만 배에 달하는 금액으로 작가의 명성의 가치가 덧붙여진 예이다.

18 장 보드리야르, 『시뮬라시옹』, 하태환 옮김, 민음사, 2009, p. 9.

19 장 프랑수아 리오타르, 『포스트모던의 조건』, 유정완, 이삼출, 민승기 옮김, 민음사, 1994 참조; 윤자정 외, 『99 현대미술학 논문집』, 문예마당, 1999, p. 193에서 재인용.

3. 세계를 바라보는 예술가의 시선의 변화

'뉴 미디어를 사용하는 예술가'들의 시선은 급속도로 발전하는 첨단기술만큼 빠르게 변화하고 있다.[20] 그들은 현실과 상상은 물론 가상세계의 공간까지 넘나드는 작업을 시도하고 있다. 보이는 것뿐만 아니라 보이지 않는 것도 드러낼 수 있는 다차원적 시선을 가지고 살아가는 그들은 컴퓨터 이전 시대의 작가들과는 확실히 다르다.

전통적 매체로 작업하는 작가들은 시공간을 표현하는 데 많은 제약이 따른다. 3차원적 공간을 2차원적 공간으로 바꾸려면 일정한 형식을 따라야 했다. 제한된 매체로 작업한 관계로 시대별로 작품의 성향을 분류할 수 있었다. '미술사'의 시대가 그것이다. 그들의 작품에 담기는 공간은 평면이든 입체든 대부분 고정된 이미지로 끝났다. 그러나 뉴미디어를 사용하는 예술가들은 고정된 이미지가 아니라 움직이는 이미지로, 작가는 물론 관객의 참여에 의해 완성되는 작품을 만들어낸다.

나는 작가의 시선과 시공간에 대한 시각적 메커니즘의 변화를 과학기술의 변화와 함께 바라보고자 한다. 1960년대 텔레비전의 대량 보급과 영상매체의 확산으로 시각적 이미지는 우리의 삶에 깊숙이 침투하였다. 그 결과 사물과 세상을 바라보는 우리의 인식에 영향을 끼치며 현실과 가상을 매개하였다.[21] 당연히 세계를 바라보는 작가들의 시선은 이전과 확연히 달라졌다. 여기에서는 이러한 변화를 바탕으로 공간에 대한 예술가들의 시선과 관객과의 소통에 대해 살펴보고, 그 속에서 일어나는 다층적 공간에 대한 해석을 다층적 평면구조와 연계하여 살펴보고자 한다.

20 마이클 러시 지음, 『뉴미디어 아트』 심철웅 옮김, 시공아트, 2007, p. 이 책에서 저자는 뉴미디어를 가리켜 미디어 아트, 퍼포먼스, 비디오 아트, 비디오 설치, 사진적 조작, 가상현실, 인터랙티 형식을 포함하는 디지털 아트를 지칭하고 있다.

21 조광석, 『테크놀로지 시대의 예술』 한국학술정보, 2008, p. 140.

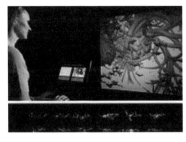

도판 1. Christa Sommerer & Laurent Mignonneau, <Life Spacies>, 1995

도판 2. Christa Sommerer & Laurent Mignonneau, <Haze Express>, 1999

오스트리아의 크리스타 조머러와 프랑스의 로랑 미뇨노의 쌍방향
미디어 공동설치 작품 〈Life Spacies〉와 〈Haze Express〉는
관객의 '참여'를 전제로 한다. 작품에서 관객은 이미지를 창조하는
주역으로 설정된다. 관객은 준비된 화면을 통해 그들의 감정을
화면의 공간으로 이입시켜 가상공간의 체험을 실재의 움직임으로
경험한다. 관객은 살아 움직이는 이미지를 창조하는 '제2의
예술가'의 역할을 감당하게 된다. 〈Haze Express〉는 관객이 유리창에
손을 대면 차창 너머로 펼쳐지는 풍경을 정지시켜 볼 수 있고,
직접 시스템 기능을 작동시킨다.[22] 관객이 손가락으로
화면을 접촉하면 다른 형태의 생명체로 대체된다. 작품이 진화의
과정을 모방하면서 새롭게 나타나는 형태들은 사라져버린 앞의
형태들을 연장하거나 끊임없이 변화한다.

<p style="margin-left:2em">22 플로랑스 드 메르디외
『예술과 뉴 테크놀로지』,
정재곤 옮김, 열화당, 2005,
p. 146.</p>

　　이와 같이 〈Life Spacies〉와 〈Haze Express〉는 관객들의
적극적인 참여가 있어야 완성된다. 미디어 아트 작가들은 작품을
완성하는 것보다 열린 공간을 제시하는 것을 중시한다. 컴퓨터
프로그램을 통해 자신의 시각과 시선을 제시하는 것은 물론 공간의
움직임에 대해 고심하고, 관객과의 소통을 위해 미디어 이전의
작가들보다 더욱 적극적인 방법론을 실천하고 있다.

미디어 아트의 이러한 흐름은 시공간을 초월하는 주체의 이동을
가져오고, 이는 수많은 다층적 공간들을 발생시킨다.
내가 주목한 일련의 과정은 다음과 같다.

1. 작품의 주체는 보이지 않는 곳에 있고,
 미디어매체 속 주체는 참여하는 관객이 된다.

2. 보이지 않는 곳의 이미지를 제작한 주체가 사라지면
 관객은 주체의 존재를 파악하기 위해 다차원적
 공간 이동을 간접적으로 경험한다.

3. 보이는 곳에서는 관객이 주체가 되어
 미디어 속 공간으로 시선을 돌린다.

1960년대 컴퓨터가 보급되기 전까지 작가들은 감상자와
소통하기 위해 평면과 입체를 아우르며 가장 이상적인 자기만의
공간에 이미지를 기호화하고 표상화하였다. 작품의 형식은 작업의
주제 또는 메시지를 감상자에게 전달하는 방식에 맞춰졌다. 그러나
컴퓨터라는 새로운 매체가 등장하면서 작업의 형식과 내용과는
전혀 다른 작업방식을 실천하는 것이 가능해졌다. 영상을 포함한
다양한 미디어 소프트웨어의 개발은 작가들에게 무한한 가능성을
안겨주었다. 관객과 소통하는 방식도 과거와 비교할 수 없을
정도로 다양해졌다. 미디어 이전의 작가들이 2차-3차-상상공간에
머물렀다면, 미디어 아트 작가들은 다차원적인 공간, 즉 2차-3차-
상상공간에 가상공간이 덧붙여진 곳으로 시선을 이동하였다.
일반적으로 미디어를 다루지 않는 작가들은 보이지 않는 것을
표현하기 위하여 그것을 감상하는 관객의 상상공간으로 남겨둔다.

그러나 미디어 아트 작가들은 보이지 않는 공간을 시각화하고,
그 과정에 관객을 참여시킨다.

 미디어의 발전은 예술가의 시선을 다차원적 시선으로 바꾼
것은 물론 공간 및 소통의 확장에도 기여하게 되었다. 빌 비올라
Bill Viola, 1951~는 테크놀로지와 현실의 관계에 대하여 "(텔레비전을 통해)
우리는 상상력이 만들어내는 풍경 속에 산다"[23]고 말한다.
이제 우리는 회화와 조각, 설치, 사진, 퍼포먼스 등이 미디어와
접목하게 된 풍경을 자연스럽게 보게 되었다.

 컴퓨터는 예술가에게 시간을 초월해 다양한 시공간을
제공하는 역할을 하고 있다. 시간의 초월성이란 과거의 흔적을
실재의 경험으로 만들며 현실화하는 것을 의미한다. 컴퓨터 작업은
평면화면에서 시작한다. 하지만 컴퓨터 프로그램을 통해서 시공간에
대한 조작이 가능하고, 원근법의 확장과 형태의 통제 및 확장 등을
통해 이미지의 변형이 이루어진다. 기호와 코드로 구성된 디지털
이미지는 반복성, 엄격성, 코드화를 통해 예술가가 상상한 이미지를
극도의 정확성으로 실현한다. 이제 예술가에게 원근법은 더이상
절대적인 것이 아니다. 공간에 대한 시선이 다차원적으로 변모하면서
이미지와 현실 사이의 관계 역시 구분할 수 없게 되었다.

 오늘날 예술가들은 다양한 디지털 아트를 예술의 새로운
표현수단으로 삼는다. 작가의 태도라는 전통적인 가치 위에 관객의
반응이라는 새로운 가치를 접목시켜 혼합 이미지를 만든다. 디지털
아트는 관객이 작품에 참여할 때 완성된다. 관객이 작품의 형성
과정에 관심을 두고 참여하게 만드는 창의적 소통 전략이 동시대
예술의 보편적 가치가 되고 있다. 따라서 미디어 시대의 예술은
미술이라는 협소한 영역을 벗어나 연극과 오페라 등 다양한 예술적
요소를 총체적으로 활용하여 바라보아야 할 것이다.

[23] 플로랑스드 메르디외
『예술과 뉴 테크놀로지』,
정재곤 옮김, 열화당, 2005,
p. 228 참조.

4. 미디어, 소통, 그리고 소외

캐나다의 사회학자이자 문명비평가인 마셜 맥루언은 『미디어의
이해』에서 "미디어는 메시지다"[24]라고 말함으로써 텔레비전과
컴퓨터의 역할 및 기능의 확장을 예고했다. 텔레비전과 컴퓨터에서
흘러 나오는 시각이미지는 우리에게 다양한 기대를 갖게 한다.
그 기대는 진짜와 가짜 사이에 존재하는 근원적 가치에 대한 추구이자
세상을 바라보는 시선의 확장이다. 미셸 드 몽테뉴-보르도 3대학
교수인 마르틴 졸리Martine Joly는 저서 『이미지와 해석』에서 이미지의
진실에 대해 사람들은 세 가지로 나누어 기대하게 된다고 적고 있다.
첫째, 동일한 것으로서의 진실, 둘째, 부합으로서의 진실,
셋째, 정연함으로서의 진실[25]이 그것이다. 우리가 이미지를
바라볼 때 자신도 모르게 사실적인 것을 믿는 것(검증적), 설명을
덧붙여 이해하는 것(초월적), 정합적으로 믿는 것(기호학적)의
방식으로 해석한다는 것이다.

　　　일반적으로 메시지는 시각적 방법과 언어적 방법으로
전달된다. 우리는 텔레비전이나 컴퓨터, 모바일을 통해 다양한
시각이미지를 보면서 그 의미를 언어 및 문자로 해석한다.
그러나 이런 방식은 본질을 유추하는 데 한계를 지닌다.
우리가 보는 이미지에는 전달자의 목적이 감춰져 있는 경우가 많고,
대상의 주관적 해석과 결합하여 다양한 결론이 나오기 때문이다.
우리가 본질을 알려고 노력할수록 주관적 진실과 객관적 진실,
사실적 진실 앞에 놓인 가상이미지와 기술은 불안함으로 다가온다.
그 결과 우리는 자신의 정체성을 의심하고 자신의 힘으로는
본질을 찾을 수 없다고 회의하게 된다.

　　　인터넷을 기반으로 한 컴퓨터는 우리에게 다양한 정보를
전달하고 가상현실로 여겨졌던 새로운 소통관계를 형성한다.

24　마셜 맥루언, 『미디어의 이해』,
　　박정규 옮김, 커뮤니케이션북스,
　　2007, p. 7.

25　마르틴 졸리, 『이미지와 해석』,
　　김웅권 옮김, 2009, p. 155.

우리는 인터넷을 통해 다른 세계의 사람들과 공감대를 형성하고 소통하게 되었다. 그러나 비현실적인 상황들을 현실로 바꾸어주는 컴퓨터의 기술은 미래에 대한 기대감과 함께 불안감을 안겨주는 것도 사실이다. 컴퓨터는 인간의 모든 영역에서 그 역할을 확장하고 있다. 인간은 기술의 혜택을 누리고 있지만, 동시에 그 앞에서 소외감을 느끼고 있다. 하지만 누구도 의식주만큼 일상이 되어버린 컴퓨터를 외면한 채 살 수 없게 되었다. 이제 우리는 컴퓨터가 가진 쌍방향의 소통 기능을 수용하고 동시에 최소한의 자기방어를 위한 기술력을 습득해야 한다. 사이버 세계에서 분별력을 갖고 긍정적인 소통의 메신저 역할을 하는 것도 잊어서는 안 된다. 마지막으로 지식 습득의 창구로서의 컴퓨터를 적극적으로 활용해야 한다.

3장. 화가의 시선, 본다는 것의 의미

1. 폴 세잔[26], 대상의 본질과 다층적 공간

예술가들은 사물의 보이지 않는 부분을 인식하기 위하여 많은
노력을 기울여왔다. "보이는 것에 대해 고민하는 예술가들은
마음으로 보는 방법을 터득했다."[27] 자신이 본 것을 자신의
정체성과 결합시키고, 나아가 당대의 시대정신을 뛰어넘기 위한
새로운 조형방법과 방식을 제시해온 것이 미술사의 역사라고 해도
지나치지 않다.

　　그중에서도 인상파로 분류되는 세잔은 자신만의 독창적인
기법을 만들어냈다. 그는 빛에 대한 인상파의 일반적 연구
(빛에 의해 대상의 색채가 변하고 해체된다)에 머물지 않고,
근원에 기초한 사물의 본질을 연구하였다. 세잔은 사과를 그린
정물화와 생트빅투아르 산을 그린 풍경화로 우리에게 기억된다.
두 가지 주제는 세잔에게 대상에 대한 거리감과 색채의 깊이,
공기와 여백의 중요성을 깨닫게 하였다. 세잔의 그림을 현대미술의
시작으로 간주하는 것은 그의 그림이 대상을 보는 데서 그치지 않고
본다는 것의 새로운 의미를 제시하고, 사물의 본질에 대해 깊은
성찰을 이끌었기 때문이다.

　　세잔을 연구한 포스트모더니즘 시대의 '의미론자'[28]들은
모더니즘 시대의 형태적 접근과 달리 비가시적 의미들(색채의 깊이,
공기, 떨림 등)에 대한 의미론적 접근을 시도하여 세잔의 다층적
시각을 인정하였다. "세잔의 회화는 표면에 보이는 것이 모두가
아니며 역설적으로 그의 그림은 보이는 것이 전부가 아니라는 것을
보여주는 그림"[29]이라는 전영백의 말에서 알 수 있듯이,
세잔의 그림은 보이는 것의 이면에 존재하는 근원적 본질과
가치에 대한 표현방식, 그리고 그 의미에 대한 해답을 궁구한
과정이라고 할 수 있다.

26　세잔(Paul Cézanne, 1839~1906) :
　　프랑스 화가이며 근대 회화의
　　아버지이다. 인상파로 분리 되며
　　주요 작품으로 〈목맨 사람의 집〉
　　〈에스타크〉〈목욕하는 여인들〉
　　등이 있다.

27　메를로 퐁티, 『현상학과 예술』,
　　서광사, 1983, pp. 289-291 참조.

28　전영백, 『세잔의 사과』,
　　한길아트, 2008, p. 11.

29　전영백, 『세잔의 사과』,
　　한길아트, 2008, p. 361.

나는 세잔의 보는 방식이 뉴미디어 시대의 시각적 혼란 속에서 우리의
내면에 있는 다양한 공간들 사이의 연결고리를 찾는 데 필요하다고
본다. 자연을 근본으로 삼아 미술의 본질적 의미를 성찰한 세잔의
그림을 통해 본질에 대한 갈망과 인간 고유의 정체성을 회복해야
한다고 본다. 내가 다층적 공간과 자연과의 소통을 위해 세잔의
그림에서 보이는 색채의 깊이, 다시점多視點, 불확실한 선으로
만들어진 대상, 다면에 의한 다층적 공간, 운동감을 연구하는 것은
바로 이 때문이다.

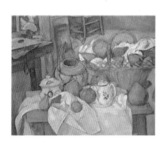

도판 3. 세잔. 부엌의 정물.
유화. 65×81cm. 1888~1890.
오르세 미술관, 파리

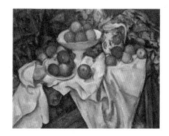

도판 4. 세잔. 사과와 오렌지.
유화. 74×93cm. 1895~1900년경.
오르세 미술관, 파리

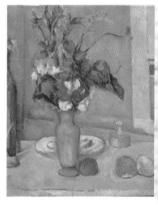

도판 5. 세잔. 푸른 화병.
유화. 61×50cm. 1885~1887.
오르세 미술관, 파리

세잔의 〈부엌의 정물〉〈사과와 오렌지〉〈푸른 화병〉은 사과를
중심으로 대상의 형태와 주제를 분석하고자 했던 세잔의 생각을
알 수 있는 작품이다. 〈부엌의 정물〉은 얼핏 보기에도 수평과 수직의
구조가 기울어져 있고 형태가 완전하지 않은 것처럼 보인다. 그러나
이는 우리에게 익숙한 원근법, 즉 단일시점으로 바라봤을 때의
느낌이다. 〈부엌의 정물〉은 세잔이 대상들을 분석하여 대상과 대상
사이의 조화로움을 복수의 시점으로 바라본 결과이다. 세잔은 대상을
가장 잘 묘사하기 위해 여러 각도에서 바라보고 가장 좋은 위치에
그것을 배치하였다. 보이는 대로 그린 것이 아니라 철저한 구상에
입각해 조합된 셈이다. 실제로 작품을 자세히 살펴보면 원근법과
실제성이 무시되어 있고, 형태와 주제 중심의 평면 구성으로
이루어졌음을 알 수 있다.

　　〈사과와 오렌지〉는 배경이 보이지 않는 까닭에 대상에 대한
공간의 깊이는 색채만으로 가능할 수 있다. 화면을 가득 채운 사과와
천은 바닥에 비스듬히 펼쳐져 있는 것인지 테이블에 얹혀 있는
것인지 궁금하게 한다. 기울어진 화병과 접시 역시 분명하지 않은
구성을 보여준다. 파리 로랑제리 미술관의 수석 큐레이터 미셀 오^{Michel}
^{Hoog}는 "이 시점부터 세잔은 전통적 원근법과 음영을 이용한 모델링
기법을 버리고 그림 안의 대상들을 깊이가 전혀 없는 평탄한
면 위에 배열"[30]하기 시작했다고 말한다.

30　미셀 오, 『세잔, 사과 하나로
　　시작된 현대미술』, 이종인 옮김,
　　시공사, 2006, p. 102 참조.

　　〈푸른 화병〉은 세잔의 중기 작품으로 색채와 공간, 사물의
배열을 생각하게 한다. 작품에서 보이는 화병 뒤 벽은 바닥이
어디서부터 시작되는지 알 수 없다. 오른쪽에 수직으로 그어진 선은
창틀인지 이미지인지 알 수 없는 3차원의 세계를 2차원의 평면에
억지로 끼워넣은 듯 보인다. 화병을 비롯한 푸른 색채의 확대는
대상과 대상 사이의 관계에 대한 불명료성을 강조하고, 어긋나고
불분명한 선과 면들의 교차는 탈원근법을 시도했다.

이와 같이 세잔은 자신이 경험한 것을 그대로 그리고자 했다.
세잔의 리얼리즘은 "인간이 사물들의 진리를 포착하기 위해
일상성을 멈출 수 있다는 것을 가정"[31]하고 있다. 지식이 개입된
전통적 방식을 거부하고 주체의 의식에 의존하여 새롭게 바라보고
그것을 그린 것이다. 사물의 본질을 알기 위해서는 표상되는
오브제들을 각기 다른 시각으로 구성해야 한다고 믿었던 것이다.
세잔의 정물화 속 이미지들은 깊이 있는 시각적 구성이라는 다층적
구조를 갖고 있다. 그 각각의 다층적 구조마다 각각의 의미가
부여되었음은 물론이다.

31 전영백, 『세잔의 사과』, 한길아트, 2008, p. 326.

세잔의 같은 제목의 중기, 후기의 작품을 비교하면 자연에 대한
그의 생각을 더욱 잘 알 수 있다. 중기의 〈생트빅투아르 산〉에서는
전경에 나무가 보이며, 중경에는 마을이, 후경에는 생트빅투아르
산이 보인다. 세잔은 대지와 하늘, 공기에 대한 생각을 바라보는
자와 바라보이는 자연의 관계에서 다층적 공간으로 풀어냈다. 그에게
자연은 근원적 본질에 다가가는 모티프였다. 그는 자연을 분석하고
해체하여 다층적 공간으로 드러냈다. 우리는 그의 작품을 통해
인식하지 못함으로써 미처 보지 못했던 자연의 모습을 알게 되었다.

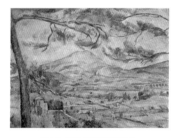

도판 6. 세잔. 생트빅투아르 산.
유화. 60 × 73cm. 1882~1885.
푸슈킨 박물관, 모스크바

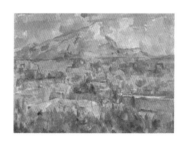

도판 7. 세잔. 생트빅투아르 산.
유화. 55 × 95cm. 1904~1906.
조지 W. 엘킨스 컬렉션, 미술박물관, 필라델피아

세잔이 2차원 캔버스의 평면공간에 자연의 다층적 공간을 담은 것은 오늘날 미디어 시대의 보이지 않는 곳에 숨어 있는 코드화를 떠올리게 한다. 보이지 않는 것에 접근해 자연의 본질을 드러내려고 한 세잔의 노력은 뉴미디어 시대의 매체가 만들어내는 수많은 시각적 이미지들의 이면에 자리한 진실을 드러내고자 하는 것과 같을지도 모른다. 세잔의 풍경화는 보이는 것을 재현한 것이라기보다는 세잔의 감각으로 새롭게 재해석한 풍경화이다. 자연에 대한 형태적 분석뿐만 아니라 내면과 소통했던 자연을 느끼는 대로 담아낸 것이다.

독일의 희곡작가인 페터 한트케Peter Handke, 1942- 는 『생트빅투아르산의 교훈』에서 "르톨로네 마을에서는……, 생트빅투아르는 산과 똑같은 색깔의 하늘에서 흘러 내려와, 아니 우주 공간에서 솟아 나와 거대한 암석 덩어리로 굳어버린 듯한 느낌을 준다"[32]라고 적었다. 세상에 대한 느낌은 보는 사람의 직관과 연결되어 있고, 예술가들은 그 느낌을 객관화하는 작업을 한다. 세잔은 끊임없이 자연과 소통하고 그 공간의 중심에서 움직이는 자신의 위치를 정확히 알고자 노력한 화가이다. 세잔의 직관으로 새롭게 구성된 자연은 객관화한 실제의 모습으로 지금 우리에게 와 있다.

사실 자연은 늘 같은 모습으로 그 자리에 있다. 우리 시대의 자연이나 세잔이 바라본 자연은 결국 같다. 그러나 미디어에 의한 왜곡된 감성으로 자연을 바라보는 이 시대에 세잔의 방식은 어색하기만 하다.

미술사에 기록되었듯이 세잔은 19세기 후반에 프랑스를 중심으로 일어난 인상파의 흐름에 동참했다. 하지만 그는 대상의 겉모습이 아닌 대상의 본질을 보기를 원했고, 그 결과 인상파의 줄기와 구별되었다. 세잔이 대상을 구조적인 측면으로 바라본 태도는 상징주의나 다시점으로 대상을 바라보는 형태학적 분석의 자세로서 입체파와 연관지을 수 있다. 자연과 대화하며 예술가의 내면세계로

32 Handke, Peter, *Die Lebre der Sainte-Victoire*, Frankfurt: Suhrkamp, 1980; 미셸 오, 『세잔, 사과 하나로 시작된 현대미술』, 이종인 옮김, 시공사, 2006, p. 87에서 재인용.

넣었다가 다시 드러내는 작업에 대해 모리스 메를로-퐁티Maurice Merleau-Ponty는 논문「세잔의 회의」Le Doubt de Cezanne, 1945에서 "풍경이 내 안에서 그 자체를 생각나게 하고, 나는 그것의 의식이다"[33]라고 정리했다. "인간이 사물들의 진리를 포착하기 위해 일상성을 멈출 수 있다는 것을 가정하고 있다"[34]는 세잔의 사물을 보는 방식인 리얼리즘과 관련 있다.

　　이러한 자료들은 세잔의 후기 작품인 〈생트빅투아르 산〉에서 보이지 않는 공기에 대해 그가 어떻게 생각했는지 알게 해준다. 다층적 공간에서 움직이는 공기의 흐름은 화면 전체에 처리된 푸른 색채로 정리된다. 세잔이 에밀 베르나르Emile Bernard, 1868~1941에게 보낸 편지를 보면 빛과 공기에 대한 그의 생각을 읽을 수 있다.

　　에밀 베르나르에게,
　　나는 자연에서 […] 그러므로 빨강과 노랑으로 재현되는 빛의
　　진동 속에서 공기를 느끼게 하려면 충분할 만큼 파랑을 칠해
　　넣어야 합니다.
　　– 1904년 4월 15일 엑스, 세잔[35]

　　움직임이 발생하는 공간에 대한 세잔의 관심에서 나는 색채와 대상 사이의 간격을 다층적 공간으로 삼아 2차 평면공간에 넣어보았다. 현대인의 다중적 정체성을 다층적 공간으로 표현한 2중, 3중 캔버스는 작품의 의도를 표면적으로 드러내는 형식적 구조의 한계를 다양한 관점에서 검토하고자 하는 나의 예술적 실천이다. 다층적 구조로 표상된 이미지들은 각종 매체로부터 쏟아지는 미디어 시대의 상황을 예술가의 시선으로 바라본 것으로, '나'를 객관적으로 분석하고 동시대인들과의 소통을 결합하고 해체함으로써 보이는 것을 믿지 말라는 메시지를 전달한다. 아울러 이 시대에 요구되는

33　Merleau-Ponty, Maurice. Cézanne's Doubt' in The Merleau-Ponty Aesthetics Reader: *Philosophy and Paintung*, Northwestern : University press, 1993, p. 66 ; 전영백,『세잔의 사과』, 한길아트, 2008, p. 326에서 재인용.

34　Merleau-Ponty, Maurice. Cézanne's Doubt' in The Merleau-Ponty Aesthetics Reader: *Philosophy and Paintung*, Northwestern : University press, 1993, p. 66 ; 전영백,『세잔의 사과』, 한길아트, 2008, p. 326에서 재인용.

35　엑상 프로방스에 있는 뮈제 그라네에 보관된 엽서; 김원일,『김원일의 피카소』, 이룸, 2004, p. 123에서 재인용.

인간의 순수한 정체성을 묻고, 찾으며, 회복시키는 의미를 갖고 있다. 작품 속에 드러나는 나의 시선은 인간의 정체성 회복이라는 주제로 연결되어, 창조주가 만든 자연의 법칙이라는 가장 이상적인 '질서'를 향한 나의 염원을 표상하고 있다.

　　　세잔은 3차원 공간에서 지각된 대상을 2차원의 평면화면으로 옮길 때 발생하는 문제점을 고전주의 회화의 방식이 아닌, 색채와 공간이 유동적인 다면성으로 해결했다. 대상과 주체에 대한 형태와 의미로 접근하였기 때문에 그의 시선은 마치 수수께끼 같았다. 메를로-퐁티는 논문「세잔의 회의」에서 다음과 같이 말하고 있다. "만약 세잔의 그림을 본 후에 다른 화가의 작품을 본다면, 비로소 긴장을 풀고 편안함을 느낄 것이다."[36] 현상을 보는 복잡한 시각구조가 특징인 세잔의 작품을 적절하게 설명한 말이 아닐 수 없다. 세잔 이후 미술이 변화할수록, 주체의 시선에 대한 다양한 해석이 이루어질수록 세잔의 위대함은 더욱 커져만 갈 것이다.

36　전영백,『세잔의 사과』, 한길아트, 2008, p. 324.

2. 뤽 튀망, 보이는 것에 대한 재고

벨기에 작가 뤽 튀망은 보이는 세계의 공간을 또다른 시각으로
제시하는 미술가 중 한 사람이다. 나는 『Luc Tuymans』[37]이라는
책에서 한스 루돌프 레스트Hans Rudolf Reust[38]가 1996년부터
2003년까지의 뤽 튀망을 분석한 내용을 바탕으로 살펴보고자 한다.
『Luc Tuymans』은 여러 저자가 뤽 튀망의 작업을 분석한 책이다.
레스트에 따르면 뤽 튀망의 작품들은 연대별로
정리할 수 있는데, 이를 통해 목적성을 갖고 작업하는 작가의 의도를
알 수 있다고 말한다. 작품 하나하나가 연결되었다는 것이다.

　　뤽 튀망은 세잔과 마찬가지로 보이지 않는 것에서 근원적
본질을 찾고자 한 작가이다. 하지만 그는 대상을 형상화하는
과정에서 대상을 보이게 하는 것이 아니라 감상자의 시선을
필연적인 것으로 인식하도록 유도한다는 점에서 세잔과 다르다.

37　Ulrich Loock, Juan Vicente Aliaga, Nancy Spector, Hans Rudolf Reust. *Luc Tuymans*, New York: Phaidon, 2003. 이중 Interview, Survey, Focus, Artist's Choice, Artist's Writings, Update, Chronology 중 하나.

38　베를린에 있는 The Hochschule der Künst에서 디렉터로 활동하고 있다.《아트 포럼》에 정기적으로 글을 쓰는 등 활발한 평론 활동을 병행하고 있다

도판 8. 뤽 튀망. still-life.
캔버스에 유채. 347×500cm. 2002

‹still-life›는 카셀 도큐멘타 11[39]에 출품한 작품으로 "정물은
밀착되어 있으며 광대한 회백색의 공간을 향해 열려 있다"[40]는
뤽 튀망의 대상과 배경에 대한 공간 개념이 잘 드러나 있다.

이 전시에서 작가는 관람객들로 하여금 정물에 시선을 주시하다가
넓은 배경인 회백색으로 돌리게 함으로써 시선을 분산시켜
한 화면에서 여러 공간을 체험하게 했다. 시간을 초월하는 역사적
공허를 사물의 발산으로 표현한 작가의 의도를 알 수 있는 대목이다.
작품에서 보이는 투명한 느낌의 물병과 과일의 형태에서 침묵과
은폐를 느낄 수 있듯이 작가는 2차원적 공간을 회백색의 비어 있는
공간으로 보여줌으로써 침묵을 강요당하는 사회적 현실을 드러냈다.

　　　나는 세잔에 이어 뤽 튀망의 정물화에서도 공간의 다층성에
주목하였다. 공간에 대한 뤽 튀망의 천착은 내 작품의 다층적 공간에
대한 조형적 의미를 객관적으로 해석하는 데 도움을 준다. 세잔과
뤽 튀망은 3차원적 세계를 2차원의 캔버스에 옮기는 가정에서
여러 각도로 다층적 공간을 연구하였다. 세잔은 색채와 붓 터치의
중첩과 어긋남으로 화면이 다층적 공간으로 구성되어 있음을
보여주었고, 뤽 튀망은 배경에 그려진 대상 간의 관계에 긴장감을
유발해 의도적으로 공간을 분리하여 관람객의 시선이 현실적
상황에서 역사적 의미를 끄집어내도록 했다. 사회적 현실을
정치적으로 이미지화한 것이다.

　　　뤽 튀망은 캔버스의 공간을 ‹still-life›처럼 회화가 지닌
분석적 특성으로 눈에 보이는 표현법으로 형상화하였다. 그는 대상의
구상함을 움직이는 공백이라는 주제를 응축시켜 이미지의 본질을
묻는다. 사물의 본질을 드러내는 데 있어 세잔이 조합과 해체의
반복적 행위를 통해 감성적 공간으로 드러낸 것과 달리, 뤽 튀망은
배경의 공백을 움직이는 공간이라는 다른 공간으로 유도한다.

39　독일 중북부의 한적한 도시 카셀에서
5년마다 열리는 세계 최대 규모를
자랑하는 현대미술 전시회다.
도큐멘타 11('Documenta 11')은
11번째 전시회라는 의미이다.

40　Ulrich Loock, Juan Vicente Aliaga,
Nancy Spector, Hans Rudolf Reust.
Luc Tuymans, New York: Phaidon,
2003, p. 151.

나는 두 작가의 작업을 통해 역사성을 갖는 공간과 감성적 공간을
직시하게 되었다. 두 작가가 만들어낸 공간 개념은 현대인의 다양한
정체성을 담은 나의 다층적 공간으로 이어짐으로써 우리 시대에
요청되는 시대정신과 근원적 본질이라는 개념으로 확장될 수 있다는
확신을 갖게 되었다.

　　뤽 튀망의 1992년부터 2002년까지의 작품들은 그가
표현하고자 했던 세계의 공간들의 의미를 더욱 확실하게 한다.
올리히 루코Ulrich Loock[41]는 『Luc Tuymans』에서 "(뤽 튀망이)
1993년까지 작품에서 이루고 싶었던 것은 인습적이고 색인적인
양상을 띤 회화 표현을 해체하는 것이었다. [⋯] 그는 근대의
회화가 기본적으로 파괴의 자세를 취했던
지점에서 자신의 그림을 시작하였다"[42]라고 했다. "회화적 표현의
해체로부터 다시 시작하여 회화적 표현을 끝마치고 회화적
표현의 실패를 구성하였다"[43]는 것이다.

41　Fundação de Serralves에서
　　현대미술박물관의 디렉터이다.
　　최근까지 Kunstmuseum Luze[
　　(1997~2001)과 kunsthalle Be[
　　(1985~1997)에서 디렉터로 있었

42　Ulrich Loock, Juan Vicente
　　Aliaga, Nancy Spector, Hans
　　Rudolf Reust. *Luc Tuymans*,
　　New York: Phaidon, 2003,
　　p. 79.

43　Ulrich Loock, Juan Vicente
　　Aliaga, Nancy Spector, Hans
　　Rudolf Reust. *Luc Tuymans*,
　　New York: Phaidon, 2003,
　　p. 51.

도판 9. 릭 튀망. The Heritage Ⅵ.
캔버스에 유채. 53 × 43.5cm. 1996

도판 10. 릭 튀망. Mwana Kitoko.
캔버스에 유채. 208 × 90cm. 2000. SMAK -
Stedelijk Museum voor ActuleKunst 소장.

릭 튀망은 회화를 중심에 두면서도 다른 매체와의 조합에 열린
자세를 취했다. 〈The Heritage〉 시리즈에서 작가는 화면에
큰 얼굴을 배치한 〈The Heritage Ⅵ〉, 2001년 베니스비엔날레에
출품한 〈Mwana Kitoko〉와 잡지 형태의 〈Signal〉 등을 통해 서서히
파괴되는 역사적 현실과 우리가 당면한 가상현실간의 관계를
확인시킨다. 작가는 역사적 주제와 직접적 관련성이 없는 그림을
계속해서 그려 나간다. 역사적 사실을 캔버스에 재현하는 것은
회화가 수행하는 모방적 기능을 해체한다는 의미가 있다. 역사적
인식의 완전한 이해가 불가능하다는 점에서 그것을 완전히 구현하지
못한 이미지의 실패는 곧 회화의 실패로 간주될 위험이 있다.
그러나 작가는 다른 매체에 대한 경험을 통해 전통적 회화의 표현을
끊임없이 굴절시킴으로써 우리가 기억할 수 없는 것을 기억나게
하고, 기억할 수 있지만 상상할 수 없는 것을 상상하도록 자극한다.

레스트는 〈Gas Chamber〉라는 작품을 다음과 같이 분석한다.
"그림이 그려져 있는 노랗게 물든 종이가 그려진 회화를 중심에서
멀리 떨어뜨려 놓는 방법을 취하고 있다. 그의 주축이 되는
표현법으로, 그는 콜라주로 만든 그림문자와 키보드, 컴퓨터
모니터 발광 등의 표현법으로 극단적 장면을 구성하는 새로운
회화적 해법을 이끌어낸다."[44]

44 Ulrich Loock, Juan Vicente
 Aliaga, Nancy Spector, Hans
 Rudolf Reust. *Luc Tuymans*,
 New York: Phaidon, 2003,
 p. 172 참조.

뤽 튀망의 작품에서 역사적 사실에 기초한 작품들은
현실에서 벗어난 상태에서 역사를 이해시킨다. 작가는 말할 수
없는 현실의 역사를 침묵의 영역을 확장하는 방식으로 간접적으로
드러낸다. 이로 인해 중요한 이미지들은 정적인 배경 공간과
불가피하게 대면하게 되면서 끊임없이 새로워지게 된다.
작가는 수많은 이미지 가운데 그리고자 하는 대상을 선택하고
통합하는 과정에서 이미지의 의미를 분석하고, 이미지를 고안하는
활동으로 작품을 완성시킨다. 역사라는 거대서사를 큰 사건
중심으로 이해하지 않고 지엽적인 틀 안에서 이루어지는 것으로
바라보는 것이다.

도판 11. 뤽 튀망. Gas Chamber.
캔버스에 유채. 50×70cm. 1986.
Museum Overholland, Amsterdam 소장

3장. 화가의 시선, 본다는 것의 의미

도판 12. 뤽 튀망. Signal. 2001.
Cataiogue Spreads Museum für Gegenwart,
Hamburger Bahnhof, Berlin 소장.

도판 13. 뤽 튀망. The Architect.
캔버스에 유채. 113×144.5cm. 1997. Staatliche
Kunstsammlungen, Dresden 소장.

도판 14. 뤽 튀망. Die Zeit 4/4.
카드보드에 콜라주 유채. 41×40cm. 1988

작품 〈Signal〉의 시작은 베를린의 갤러리 게보에Gallerie Gebauer에서 같은 이름으로 개최된 전시회에서였다. 〈The Architect〉는 연작 〈Signal〉에 해당하는 최초의 작품으로, 스키를 타다가 넘어진 채 뒤돌아보는 얼굴에 눈빛보다 더 반짝이는 흰색을 칠하여 새로운 공간을 제시한다. 그 과정에서 제거된 작은 기관은 위험하지 않은 상황을 위협적인 것으로 인식하게 한다. 상황의 진부함을 깨뜨리는 표현은 실제로 보이는 장면을 초월할 때 그 의미가 자유로워진다는 작가의 생각을 보여준다.

　　〈The Architect〉에 등장하는 인물은 나치 시대의 건물을 설계한 건축가이다. 그가 스키를 타는 모습은 지극히 일상적이다. 하지만 작가는 그의 얼굴을 반짝이는 순백색으로 표현함으로써 그에게 공격적인 이미지를 부여한다. 시공간을 초월한 악한 권력자의 모습을 대변한다. 이러한 작가의 역사적 인식은 "이미지가 갖고 있는 윤리적 무관심에서 비롯된 것이 아니라 체계적인 이간질로 만들어지는 매력, 공포, 증오라는 모순된 감정들과 대면할 때 우리의 감정이 얼마나 쉽게 이끌리는지를 시험하기 위해서이다."[45] 비열한 본성을 가진 인물의 배경과 겉모습에 현대성을 가미하여 일상을 누리는 평범한 인물로 감췄지만, 그것이 결국 비밀스러운 범죄자로 다가와 고통스럽게 역사를 인식하게 하는 것이다.

　　뤽 튀망의 작품 속에 나오는 인물들은 대부분 목적성이 있다. 그것은 모순을 유도하여 불안감을 조성하고 그 속에서 우리로 하여금 여러 가지 의미를 깨닫게 한다. 그의 방식은 역사적 사실을 회화로 표현하는 경우에도 비슷하게 적용된다. 그는 기록과 회화는 다르다는 것을 보여주기 위해 역사적 문서를 회화처럼 다루고, 그 결과 돌이킬 수 없는 역사적 사건 앞에서 회화를 이해하게 한다. 그림 속 새로운 공간으로 기록된 역사를 해석하고 기술하는 방법은 돌이킬 수 없는 시간의 특수성과 그에 대한 현실적 착각을 일으킨다. 그의 작품에서

45　Ulrich Loock, Juan Vicente Aliaga, Nancy Spector, Hans Rudolf Reust. *Luc Tuymans*, New York: Phaidon, 2003, p. 172 참조.

보이는 역사 드러내기는 모순과 불안감을 안겨준다. 뤽 튀망의
역사적 시선은 죄의식이라는 인간 내면의 문제를 우리가 처한 상황과
그것을 극복하는 실제 행위로 해결할 것을 촉구한다.

　　　뤽 튀망의 작업은 전형적인 회화의 형식을 보여주는 것처럼
보인다. 그러나 그는 대상의 형태에서 우리가 인식하지 못하는
의미를 2차원의 캔버스에 점과 선, 면으로 부여한다. 우리가 그것의
의미를 인식할 때 그림은 살아서 움직이는 공간으로 바뀐다.
캔버스에서 대상은 공간과 긴장된 관계를 갖고, 다층적 공간을
만들어내며 우리는 그 속에서 현실을 바라보는 시선과 역사를
해석하는 새로운 시각을 갖게 된다. 뤽 튀망은 미디어에 기록된
역사적 사실과 진실 사이에는 커다란 차이가 있다고 믿는다.
그 간극을 인식시키기 위해 공간과 대상 사이의 긴장이라는
상호관계 속에서 새로운 공간을 창출한 것이다.

3. 게르하르트 리히터, 장르의 교차와 혼합의 경계

독일의 게르하르트 리히터는 회화와 사진을 교차하여 작업하는
개념 중심의 예술가이다. 그의 작품은 기술과 예술이 기묘하게
섞여 우리의 감성을 자극한다. 리히터의 '사진적 그림'[46]은
우리가 각각의 매체에 대해 갖고 있는 고유한 개념에 혼란을 준다.
사진에서 차용한 이미지를 사용하는 나에게 리히터의 작품은
좋은 연구대상이다. 물론 극사실적이면서 초점이 맞지 않는
사진 기법으로 요약되는 리히터와 내 작업의 표현양식은 많은
부분에서 다르다. 그러나 장르가 혼합되어 있고, 작품을 보고난 후
생각할거리를 던진다는 점에서 그와 내가 추구하는 목적은
같을지도 모른다.

 리히터의 '사진적 그림'은 그림과 사진의 경계라는 모호한
측면을 갖고 있다. 얼핏 흐린 사진을 보는 듯한 그의 그림은 우리의
시선을 이미지에 집중하게 만든다. 일정한 붓질로 방향성을 가진
듯한 사진 같은 그림은 우리에게 특정한 메시지를 전달한다.
장르가 교차한 듯한 형식은 모든 보이는 것들이 진실이 아닐 수
있다는 인식을 심어준다. 그동안 리히터의 작품에서 나타나는 장르의
교차와 혼합에 대한 연구는 많은 비평가들에 의해 이루어져왔다.
따라서 여기에서는 그러한 분석을 뒤로하고 역사의 망각과 불확실한
현실이라는 관점에 집중해서 그의 작품세계를 살펴보기로 한다.

 리히터는 "사진과 회화의 담론을 역사적인 맥락"[47]에서
시작할 것을 상기시킨다. 여기에서 역사적 맥락이란 그가 겪은
전쟁과 이데올로기에서의 갈등이라고 할 수 있다. 사진과 회화의
교차라는 유사한 형식적 특징을 갖고 있지만, 내 작업이 시각적
혼란과 그로 인한 정신적 분열을 야기하는 미디어의 범람을
얘기한다면, 리히터는 기억의 망각을 떠오르게 하는 역사적 사실에

46 이경률, 『현대미술 사진과 기억』,
사진 마실, 2007, p. 193.

47 이경률, 『현대미술 사진과 기억』,
사진 마실, 2007, p. 197.

초점을 맞추었다는 점에서 차이가 있다고 할 수 있다.

　　나는 지난 2003년부터 매체의 범람과 그로 인한 시각이미지의
조작과 왜곡이라는 현실을 경고하는 의미에서 장르와 매체를 통섭하는
작업을 지속하고 있다. 내가 경험한 것을 사진으로 촬영하고 그것을
의도적으로 각색하여 새로운 공간 속에 배치함으로써 원본의
시공간을 제거한 그림을 관객들에게 제시하고, 그 위에 현란한 금색
실로 매듭을 설치한 내 작업은 작가가 전달하고자 하는 메시지를
은폐함으로써 오히려 미디어와 시각이미지로 상징되는 우리 시대를
고민하게 하는 목적을 지니고 있다.

　　내가 작업에 사용한 금색 실의 매듭은 리히터 작품의 흐린
효과와 유사한 형식적 요소로 볼 수 있다. 리히터의 '흐린 효과'는
사진과 회화의 중립성을 지키기 위한 형식적 요소이자 동시에 현실에
대한 불확실성과 역사적 사실이 망각될 수 있다는 불안함이라는
주제의식을 갖고 있다. 그리고 이는 "예술적 표현도구로서 리히터의
예술을 이해하는 가장 중요한 요소"라고 할 수 있다.[48]

48 이경률, 『현대미술 사진과 기억』,
사진 마실, 2007, p. 197.

　　알다시피 리히터는 1932년 동독 드레스덴에서 태어나 고전주의
미술교육을 받았다. 그 후, 1960년대 초반 동독에서 서독으로
탈출하여 공산주의와 자유주의(민주주의)라는 두 이데올로기를
모두 체험하였다. 사진과 흡사한 그의 그림이 역사를 제대로
바라보기 위한 시선과 현실의 불확실성이라는 두 가지 이야기를 담은
이유는 그의 사적 체험이 자리하고 있다. 그리고 이는 사진을 소재로
선택한 이유에 대한 리히터의 아래 글에서도 나타나 있다.

그 당시의 동기가 무엇이었는지를 재구성하는 것은 어려운 일이에요. 왜 특수한 사진을 선택했는지를 대해 말하자면, 저는 다만 내용과 관련된 이유가 있었다는 것만을 알고 있었을 뿐이죠.[49]

49 Gerhard Richer, Fred Jahn (Hrsg.). Atlas München, 1989 위르겐 슈라이버 지음, 『한 가족의 드라마』, 김정근, 조이한 옮김, 한울, 2008, pp. 8-9에서 재인용

사진에는 양식도, 구성도, 판단도 없었다. 사진은 나를 사적인 체험에서 해방시켰다. 사진은 처음에는 아무것도 가지고 있지 않았으며, 순수한 이미지였다. 따라서 나는 사진을 가지려 했으며 그것을 보여주려 했으며 그것을 회화를 위한 수단으로 이용하려는 것이 아니라 회화를 사진을 위한 수단으로 사용하고자 했다.[50]

50 Richter, Gerhard. vgl. Rolf Schön, Interview, in: Gerhard Richer, 36. Biennale in Venedig-Deutscher Pavillon, a. a. o. s. 24; 국립현대미술관, 『Gerhard Richer』, 컬처북스, 2006, p. 14에서 재인용.

나는 내가 보는 방식을 바꾸기 위해 보다 객관적인 사진이 필요하다. 예컨대 내가 자연을 대상으로 그림을 그린다면 나는 그것을 스타일화하고 내 개념과 내가 받은 교육에 맞추기 위해 변형시킬 위험을 가진다. 그러나 사진을 복제한다면 나는 모든 기준들과 모델들을 무효화시킬 수 있다. 말하자면 내 의도에 거슬러 그릴 수 있게 된다. 나는 이러한 현상에 어떤 풍부함을 느낀다.[51]

51 Entretien avec Peter Sager, Gerhard Richter, Textes, op. cit, p. 69; 이경률, 『현대미술 사진과 기억』, 사진 마실, 2007, p. 206에서 재인용.

결국 리히터가 말한 바와 같이 회화에 사진을 교차·혼합시킨 것은 그리는 재현행위에 작가의 판단이 들어가지 않게 하려는, 즉 철저하게 작가의 판단이 배제된 회화의 객관화를 원했기 때문이다. 리히터의 사진적 그림은 흐린 효과를 통해 사진과 회화의 담론을 재현하는 데 요구되는 기준을 재고시킨다. 대중적인 주제로 이루어진 사진으로 재현된 그림은 회화를 현대미술사적 담론에서 회복시키는 역할을 한다. 사진을 활용한 리히터의 그림은 작가를 그림으로부터 완전히 객관화시켜 사건의 역사성을 작가의

기억을 통한 재현이 아니라 있는 그대로의 사실로 인식시킨다.
물론 현실에서 느끼는 역사적 사실과 기록은 시간의 간극으로 인해
불확실성을 띤다. 이에 대해 리히터는 제3자의 입장을 취하여 사건에
대한 역사적 기억의 망각을 사진적 흐린 효과로 재인식시킨다.
그리고 "사건의 시각적 은유를 넘어 오히려 재현 예술의 전체를
포괄하면서[…] 역사적인 맥락에서 타 장르와의 관계를 묻고 있다는
점에서 타 작가의 흐린 효과와 구별"[52]된다.

52 이경률, 『현대미술 사진과 기억』,
사진 마실, 2007, p. 198.

　　　사진적 그림으로 나치 장교를 재현한 〈루디 아저씨〉**도판 15**는
보는 이로 하여금 역사적 의미를 떠올리게 한다. 작품의 모델은
리히터가 친척의 앨범에서 찾아낸 것이다. 가족사진에서 찾아낸
한 장의 사진은 독일 역사에 대한 집단적 망각을 비판한다. 작품에
보이는 흐린 효과는 "집단 기억이라는 형이상학적 관점에서 과거
사실의 망각에 대한 은유적인 표현으로 이해"[53]할 수 있다.

53 이경률, 『현대미술 사진과 기억』,
사진 마실, 2007, p. 209.

도판 15. 게르하르트 리히터. 루디 아저씨.
캔버스에 유채. 87×50cm. 1965

도판 16. 게르하르트 리히터. 48 portraits.
카드에 사진. 각 70×55cm. 1972

1972년 베니스비엔날레에 전시된 흑백 초상화 시리즈인
⟨48 Portraits⟩**도판 16**는 비엔날레 전시 공간으로부터 떨어져 있는,
신고전주의 건축물에서 전시되었다. 작품 속 인물들은 무작위로
선택한 듯 보이지만, 사실은 작가가 의도적으로 선택한 인물들이다.
작가가 나치를 상징하는 건축물에서 이 작업을 전시한 두 가지
의미가 있다. 첫째, 리히터는 1970년대의 서독이 경제 성장을
빌미로 역사의 퇴행을 묵인하는 것을 지적하고자 했다.
둘째, "그림으로서 전통 초상화에 대한 그림의 주제와 형태에
대한 의문을 던지고 있다."**54**

54 이경률, 『현대미술 사진과 기억』,
사진 마실, 2007, p. 223.

　　　이 작업에 담긴 리히터의 의도는 오늘날 사진이 차지하는
주제 중심의 재현이 회화로 다시 재현되었을 때 드러나는 교차점을
시사해준다. 현대미술에서 사진과 회화가 갖는 담론에 열린 시각으로
볼 것을 요구하는 것이다. 이렇듯 리히터는 사진과 회화, 두 장르의
감성적 차이의 경계를 넘나들면서 사건들을 분열시키고 논쟁거리를
제공하고 있다.

　　　리히터의 사진적 그림의 단단한 기초는 동독 드레스덴에서
신고전주의 양식의 아카데미 교육을 받았던 영향이 크다.
⟨베티⟩**도판 17** 역시 리히터가 의도적으로 사진적 방법으로 그린
그림으로서, 렌즈의 눈과 사람의 눈으로 볼 때 느끼는
현실의 차이를 사진적 방식과 개념적 의도를 통해
설명하고 있다.

도판 17. 게르하르트 리히터. 베티.
캔버스에 유채. 102×72cm. 1988

〈베티〉는 초점을 정확하게 어깨 부분에 맞춘 렌즈의 광학적 방식으로 그려졌다. 그림이 사진처럼 느껴지는 이유다. 그러나 작품에 반영된 광학적 이미지는 "실제 현실의 완전한 이미지가 아니라 현실에 가장 가까운 이미지로만 존재"[55]하는 것이다. 리히터는 그림의 현실을 잘 알고 있었으므로 가변적 현실 속에서 사진을 채택한 것이다. 객관적 방법으로 가변적 현실을 관찰하여 렌즈의 눈으로 재현한 그림은 실제 현실과 차이가 있다. 사진에서 흐리게 나온 부분은 불확실한 현실의 은유이지만, 그림의 눈으로 볼 때는 분명한 현실이 된다.

리히터는 사회주의와 민주주의를 두루 경험하면서 자신의 삶을 이데올로기의 두 경계에 있는 것으로 바라보게 되었다. 이는 작업에도 영향을 끼쳐서 어떤 양식에도 포섭되지 않는 특징을 갖게 되었다. 그에게 예술은 늘 개방적이어야 했다. "나는 어떤 특정한 의도도, 체계도, 노선도 추구하지 않는다. 내가 따라야 할 어떤 강령도, 양식도, 과정도 없다. […] 나는 일관성이 없으며 무관심하고 수동적이다. 나는 불확정적이고 경계가 모호한 것들을 좋아한다."[56] 리히터는 자신과 작품 간의 연결고리를 끊고 관찰자의 위치에서 무심하게 작품을 바라보았다. 그에게 회화는 작가의 내면을 드러내는 통로가 아니라 "미술사에서 차용된 익명적 레퍼토리"였다.[57]

55 이경률, 『현대미술 사진과 기억』, 사진 마실, 2007, p. 203.

56 Richter, Gerhard. "Notes 1966~1990", Gerhard Richer, Tate Gallery, 1991, P. 109; 윤난지, 『현대미술의 풍경』, 예경, 2002, p. 19에서 재인용.

57 윤난지, 『현대미술의 풍경』, 예경, 2002, p. 20.

리히터는 역사성과 가변적 현실을 그림에 담고자 했다. 이러한 목적을 달성하기 위해서는 사진의 객관성이 필요했고, '흐린 효과'로 가변적 현실을 표현해야 했다. 그림이 역사적 진실을 바꿀 수 없다고 보았던 리히터는 그림과 사진의 경계에서 무엇이 진실인가를 우리에게 묻는다. 서로 상반되는 이데올로기가 지배했던 사회를 모두 거쳤기 때문일까. 그의 의식세계는 하나의 이데올로기 체계에서 살아온 사람들과 분명히 달랐다. 매체를 활용하는 방식 또한 사진과 회화의 차용과 혼합 등 그야말로 자유로웠다. 그 결과, 사진에 다다른 듯한 그의 그림은 미술사에서 회화 중심의 수직적 위치에 놓여 있던 매체들을 수평적 위치로 재정립하였다. 장르를 초월한 그의 그림은 동시대 미술의 새로운 제작 기준이 되었다. 그가 장르를 아우르며 회화의 아방가르드를 제시한 작가이자 동시에 전통적 회화성을 구현한 작가로 평가받는 이유는 여기에 있다.

4장. 만남, 관계, 인연의 예술적 구현

Ⅰ. 초기 작품의 의미와 표현 연구(1996~2003년)

1.1 인간관계의 형상화된 구조

1996~2003년에 걸쳐 제작된 나의 〈인연因緣〉 시리즈는
시각화할 수 있는 공간과 시간이라는 변수 속에서 사람과 사람의
관계들을 형상화形象化한 작품들이다. 2004년부터 현재까지의
작품들에 앞서 이 시리즈를 언급하는 이유는 인간관계를
바라보는 나의 시선이 외형적에서 내면적으로 변화하는 과정에서
반드시 검토해야 할 작업이기 때문이다.

　　　나는 그동안 사람과 사람 사이에 이루어지는 수많은
만남과 헤어짐을 형식적 관계로 바라보았다. 특히 타국에서의
만남은 서로의 지역적 한계로 인해 관계를 지속하는 데 어려움이
다르다고 보았다. 그러나 나를 비롯해 주변에서 외국인들과
오랜 우정을 유지하는 경우를 바라보면서 눈에 보이는 관계를
넘어 보이지 않는 곳에서의 '관계성'이 지역, 문화, 인종과 관계없이
특별한 인연을 형성할 수 있다는 걸 알게 되었다. 혈연으로 이어진
가족은 아니지만 가족으로 편입되거나 형성되는 걸 볼 수 있듯이
시공간을 공유하는 삶은 다양하다. 1996~2003년에 걸쳐 이루어진
나의 작업은 이러한 특별한 관계들을 조형적으로 표현한 것이다.

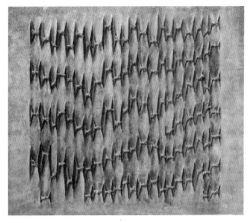

도판 18. 서자현. 인연.
혼합 재료. 80.3 × 116.8cm. 1998

〈인연〉 시리즈의 첫번째 작품인 〈인연〉**도판 18**은 사람 사이의 관계에
대한 생각, 그중에서도 필연必然이라는 관계가 사실은 만남과 헤어짐을
반복하는 가운데 어느 시공간 속에서 새롭게 형성되는 관계라는 것을
이중적 구조의 패턴을 사용해 보여주고자 했다. 당시 나는 인간의
일생이란 수많은 만남과 헤어짐이 반복되는 관계구조로 여겼다.
만남은 결합, 헤어짐은 해체의 의미를 보여주기 위해 두 가지 구조의
패턴을 사용하였다. 인간 개개인은 자신만의 독특한 틀을 갖고 있는
만큼 캔버스를 그 틀로 규정짓고, 그 위에 천을 자르고 묶고 덧대는
방식으로 표현함으로써 삶에서 일어나는 무수한 관계를 담았다.

　　　이러한 작업의 구조와 형식은 이탈리아의 화가 및 조각가인
루치오 폰타나Lucio Fontana, 1899~1968에서도 살펴볼 수 있다. 공간주의의
창시자로 불리는 그는 제2차 세계대전 이후 캔버스를 자르고 뚫는
방법으로 시간과 공간이 통합된 입체적 예술을 만들어나갔다. 정신과
물질의 조합을 추구하는 그의 행위는 캔버스를 찢어 그 소리를
작업의 총체성에 반영하는 데서 절정에 이른다. 캔버스를 자르고

뚫는 방식으로 다층적 공간을 만들고자 했다는 점에서는 공통점을
갖지만, 내가 만남이라는 결합의 의미를 중시하여 그 속에서
일어나는 인간의 다양한 관계성에 초점을 맞추었다면, 폰타나는
정신과 물질의 조합을 담았다는 점에서 다르다고 할 수 있다.

인간은 시간과 공간 속에서 수많은 인간들과 관계를 형성하며
다양한 인연因緣을 맺는다. 사회는 개개인의 삶이 빚어내는 다양함을
바탕으로 구성된다. 사회의 구성원으로서 인간은 '보이지 않는
시간'과 '보이는 공간' 속에서 이루어지는 관계와 소통이라는
인연'의 상호작용을 통해 존재 의미와 위치를 형성해나간다. 우리가
자신의 존재의 의미를 인식하지 못한다면 인연이라는 교차점에서
형상화形象化된 자신의 모습을 객관화시켜서 볼 수 없을 것이다.

나는 인간관계 속에서 일어나는 갈등을 직접 겪거나
간접적으로 목도하면서 자신의 모습을 객관화시키는 것이 얼마나
중요한지 알게 되었다. 살아가며 어떤 사건이 발생할 때, 그것을
해석하는 방법이 저마다 다르다는 것에 나는 흥미를 느꼈다.
1998~2003년까지 이루어진 〈인연〉 시리즈를 통해 나는 형식적
인간관계에서 인간 내면을 중시하는 것으로 주제의식이 확장되었다.
우리가 살아가면서 겪는 여러 공간에 시간이라는 변수를 도입시키고,
그 속에서 사람들의 인연이 어떻게 구현되는지를 나만의 인식과
느낌으로 제작한 것이다. 일상에서 매일 반복되는 삶을 하나의
점으로 찍을 경우, 눈에 보이지 않지만 수치로 표시할 수 있는 시간과
눈에 보이지만 한정된 공간으로만 표현되는 관계성에 대한 나의
생각을 캔버스라는 2차원적 평면에 3차원적 인연이라는 다양한
양상으로 표현한 것이다. 자르고, 뚫고, 묶고, 반복하는 기법으로
해체와 재구성을 실험하고, 동시에 만남의 지속과 확장 등의 관계를
시간 앞에서 관조하는 것, 이를 통해 보이지 않는 필연적 인연에 대한
순환적인 시간의 배열을 제시한 것이 이 작업의 핵심이다.

'악연惡緣'의 사전적 의미는 나쁜 일을 하도록 유혹하는 주위의 환경과 좋지 못한 인연을 의미한다. 첫번째 의미는 스탠퍼드 대학교 심리학과 명예교수인 필립 짐바르도Philip Zimbardo의 저서 『루시퍼 이펙트』를 연상시킨다. 짐바르도는 악은 시스템과 사회적 제도에 의해 만들어진다고 말한다. 그 근거로 스탠퍼드 교도소 실험SPE: Stanford Prison Experiment과 아브그라이브 교도소 학대 사건을 제시한다. 선량한 사람이 극한 환경에 부딪혔을 때 사회에서 지탄받을 만한 범죄를 죄의식 없이 저지르는 것을 예로 들며 인간의 내면이 상황에 따라 변하는 복잡한 요소를 갖고 있다고 말한다. 짐바르도는 두 교도소에 복역하고 있는 죄수들을 연구한 결과, 인간은 누구나 행동으로 나타나지 않는 잠재된 악을 갖고 있으며, 그것은 "개인의 힘, 상황의 힘, 시스템의 힘과 한계"[58]에 의해 나타난다고 보았다.

58 필립 짐바르도, 『루시퍼 이펙트』, 이충호·임지원 옮김, 웅진지식하우스, 2007, p. 15.

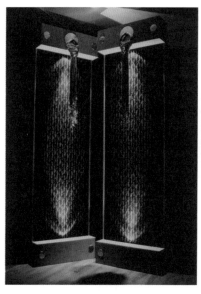

도판 19. 서자현. 악연.
혼합 재료. 71×21×240cm. 2002

두번째 의미의 악연은 좋지 못한 인연으로 정의할 수 있다.
관계성에 대한 갈등, 부딪힘, 승부수, 불행, 나쁜 관계 등으로 해석할
수 있다. 나는 여기에 덧붙여 악연이란 좋지 않은 인연, 특히 소통이
끊어진 관계를 '악'의 범위에 넣고자 한다. 대부분의 사람들은
지속적인 관계를 추구한다. 하지만 더이상의 관계가 이어지지
않는 관계도 있다. 소통이 사라진 관계는 갈등을 유발하고 감정을
격앙시켜 다른 관계에도 부정적 영향을 미친다. 〈악연〉도판 19은 악연에
대한 내 생각을 형상화한 작품으로, 직조 위에 실크스크린으로
프린팅하고 은색의 실타래로 경계선에 놓인 선악의 날카로움과
선택의 다양성을 통해 악연의 속성을 담았다.

　　　작품에 나타나는 조명과 조명 상자는 두 가지 의미를 갖고
있다. 어둠은 빛을 통해서만 드러난다. 밝은 빛과 대조될 때 더욱
어둡게 느껴진다. 인간관계도 마찬가지여서 추상적 관계보다 현실
속에서 직접 부딪히는 것을 통해 형성된다. 켜짐과 꺼짐의 속성을
갖는 조명 상자를 통해 인간관계와 소통의 본질을 담고 싶었다.

　　　〈인연〉 시리즈에 몰두하던 당시 나는 내용적으로는 '직선적
시간관과 원환적 시간관'59의 중첩重疊 속에 인연이 갖는 복합성을
형상화하고자 했고, 형식적으로는 탈장르적 성격을 취하였다.
인연에 대한 나의 주관적 해석을 객관화하기 위하여 시도한
이 작업을 통해 나와 타자의 관계를 인연이라는 테두리 안에서
성찰하고자 한 것이다. 궁극적으로 이 시리즈는 시간과 공간,
그리고 인연으로 얽히고설킨 삶의 유형들을 공간에 재배열함으로써
좀더 객관적으로 삶을 바라보고자 한 관조적 성격을 갖고 있다.

59　이영훈,『뉴 미디어 아트와 시간』,
　　재원, pp. 35-36.

1.2 주체와 그림자 관계

인간이 누리는 행복은 오랫동안 지속되지 않는다. 그 시간이 지나고
나면 더 낫거나 새로운 욕구가 일어나게 마련이다. 욕망이 솟구칠
때마다 인간은 다양한 방법으로 그것을 실현하기 위해 노력하고,
그 과정에서 다른 사람들과 관계를 맺게 된다. 실과 철사를 사용해
인간의 형태를 추상적으로 형상화한 〈인지동人之動〉**도판 20**은 우리가
타인과 관계를 맺을 때 발생하는 욕망의 간격과 움직임, 그리고
그 이면에 감춰진 보이지 않는 내적 갈등에 초점을 둔 작품이다.
관람객들은 그림자놀이처럼 조형물 사이를 드나들거나 건드릴 수
있으며, 벽에 투영되는 조형물의 움직임을 볼 수 있다.

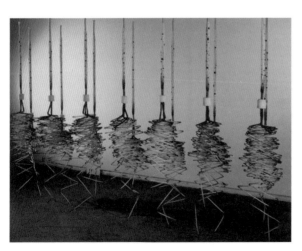

도판 20. 서자현. 인지동, 人之動.
혼합 재료. 70×260×240cm. 2000

〈인지동〉은 앞에서 언급한 〈인연〉 시리즈의 확장 개념으로, 관계에서
비롯된 인간의 내면과 외면에 관심을 집중하고, 인간관계의 틈에
대해 깊이 살펴보고자 하는 내 의도가 반영되었다. 나는 작품의
주체를 작가가 아닌 감상자에게 맡김으로써 보이는 행위에서부터
보이지 않는 내면의 세계까지 동시에 표현하고 싶었다. 빛에 의해
또다른 공간을 연출함으로써 보이는 세상의 관계들을 보이지 않는
곳으로 확장하여 새로운 공간을 만들어내고자 했다. 이 작품의 특징 중
하나는 그림자놀이의 개념으로 접근했다는 것이다. 알다시피 "그림자는
예술의 주제일 뿐만 아니라 예로부터 철학의 주제"[60]였다.
마티스, 카라 워커, 크리스티앙 볼탕스키 등도 종이를 오린
실루엣과 빛에 의한 투사를 이용한 그림자를 활용한 작가로 꼽힌다.
그림자를 통해 우리는 보이지 않는 세상과 절대적 이상에 대한
이데아를 꿈꾸게 된다.

60 진중권, 『놀이와 그리고 상상력』,
휴머니스트, 2008, p. 114.

　　　인간의 상상을 통해 펼쳐지는 세계는 지극히 주관적이며
비현실적이다. 〈인지동〉은 겉에서 볼 때는 섬유와 조각이라는
매체를 혼합한 포스트모더니즘 양식으로 보인다. 그러나 그 속을
들여다보면 인간관계에 대한 작가의 이중적 시선이 담겨 있는
모더니즘 사고를 근거로 제작되었다는 것을 알 수 있다.
　　　보이는 것과 보이지 않는 것을 형식과 내용으로 나눈
이 작업은 선과 악, 좋음과 나쁨, 형식과 내용, 실재와 그림자 등
대립구조의 성격을 갖는다. 이러한 이원론적 인식 또한
모더니즘적이다. 모더니즘적 사고는 형이상학적 사고와 관련 있고
사회적 관계성을 중시하며, 대상에서 가치와 의미를 찾고, 삶의
기준이 되는 절대적 이상, 즉 형이상학적 체계를 추구한다. 그런
점에서 〈인지동人之動〉은 관계의 연속성이라는 모더니즘적 시각은 물론
과거, 현재, 미래를 아우르는 시간의 연속성, 그리고 인간을 중심에
두는 구조주의의 문맥을 이루게 되었다.

2. 다층적 평면구조와 상징성(2004~2007년)

2.1 미디어에 의한 공용화된 정체성

이제 컴퓨터는 단순히 업무의 생산성을 높이기 위한 도구가 아닌
우리의 삶 전체에 관여하는 필수 매체가 되었다. 그러나 컴퓨터를
일상생활에 사용하되, 그것이 갖는 정치적·사회적 의미와
그로 인해 발생하는 부작용에 대해 깊이 고민하는 사람은 그리
많지 않은 듯하다. 그래서 나는 악성 댓글, 온오프라인 이중의
정체성 등 컴퓨터로 상징되는 매체 경험을 직접 체험하면서 느낀
문제점을 작업에 반영하고자 노력해왔다. 그러한 고민을 가장
잘 설명해줄 수 있는 다양한 노력을 기울인 결과 사진이라는
매체에 천착하게 되었다.

　　　앞에서 나는 미디어 사회를 재조명하기 위해 뤽 튀망과
리히터의 작품 세계를 정리하고, 그것과 연동하여 내 작업이 갖는
공통점과 차이점을 정리하였다. 분명한 것은 나는 두 작가와 다른
관점으로 사진에 접근하고 있다는 것이다. 나에게 사진은 기억을
객관화시킨 오브제가 아니라 새로운 시공간을 연출하고 그 속에 놓인
대상들에게 생명력을 불어넣는 원천이다. 특정 대상을 담은 사진은
하나의 원본이 되어 새로운 이미지와 시공간을 창출하는 복제의
장소인 컴퓨터와 상대적 비교를 가능케 하고, 미디어를 바라보는
이중적 시선의 충돌을 경험하게 해준다. 이를 통해 우리는 미디어가
가져다주는 시각이미지의 혼란에 비판적인 시각을 견지하게 되고,
끊임없이 창조되는 시공간에 대해 경외감을 갖게 된다.
이에 나는 원본의 가치와 우리가 처한 현실, 그리고 보이는 것에
대한 불확실성을 두 가지 시선으로 바라보고 레이어를
교차시키거나 해체하고 혼합하고 중첩하는 방식을 사용해
작품으로 표현하고자 했다.

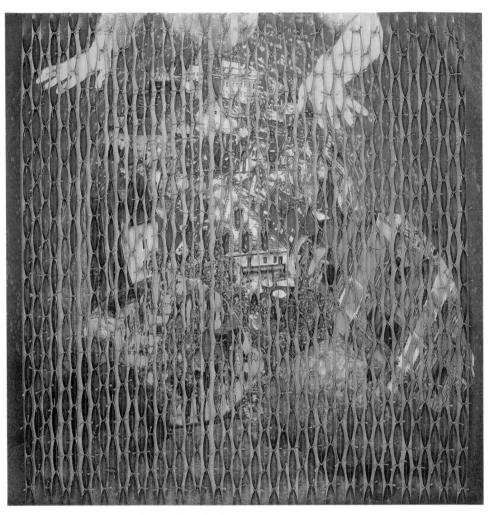

도판 21. 서자현. 거북이 이야기, Turtle Story_ The Armor of God-II.
혼합 재료. 90×90cm. 2007

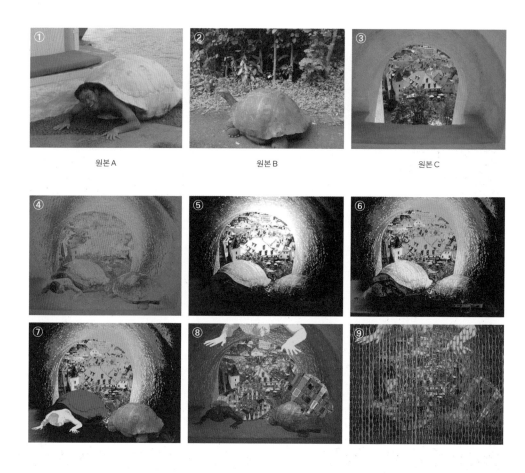

원본 A 원본 B 원본 C

도판 21의 진행 과정

〈거북이 이야기Turtle Story_ The Armor of God-II〉**도판 21**는 연구자가 각기 다르게 체험한 사진을 선택하여 수백 번의 변형을 통해 새로운 시공간을 창출한 사례이다. 작품 아래 그림은 복제된 평면구조에 이르기까지 변형과 구축 과정이다. 위 제작 과정의 순서는 완성된 〈거북이 이야기Turtle Story_ The Armor of God-II〉의 작업 과정을 무작위로 추출한 것이다. 나는 서로 다른 시공간에 존재하는 기억의 흔적들을 모아서 연출된 시공간 속으로 편집하고, 다시 수십~수백 번의 변형, 합성, 교차를 통해 다층적 평면 구조를 만들었다. 그리고 〈거북이 이야기Turtle Story_ The Armor of God-II〉의 ①~⑨까지의 진행 과정에서 원본의 의미를 관객들이 스스로 생각할 수 있도록 희미하게나마 메시지를 남기는 것으로 작가의 역할을 제한했다. 미디어로 인해 발생하는 수많은 현상과 시각적 혼란에 대한 작가의 견해를 직접적으로 제시하지 않는 이 방식을 통해 눈에 보이지 않는 세계와 그 속에서 무엇이 본질적인 것인지에 대해 관객이 자문자답하게 만든 것이다.

　　원본 A, 원본 B, 원본 C는 서로 다른 시공간에서 찍은 사진으로, 사진에 대한 나의 사적 기억은 〈거북이 이야기Turtle Story_ The Armor of God-II〉와 전혀 다르다. 내가 서로 다르게 경험한 3개의 시공간을 포토샵을 이용하여 교차·합성함으로써 새로운 가상의 시공간에 혼합시킨 것이다. 컴퓨터 화면에서 중첩되어 나타난 레이어의 공간들은 숨은 상태로 각자의 존재감을 드러내고자 하지만, 실제로 드러난 모습은 레이어에 가려진 수많은 공간들을 묻어버린다.

오늘날 사람들이 가장 많이 활용하는 매체는 텔레비전과 인터넷이다. 텔레비전은 일방적 소통의 공간으로, 인터넷은 일방적 소통과 쌍방향 소통의 공간으로 존재한다. 사람들은 두 매체를 통해 대중적 지식과 정보를 습득 및 공유하고 정보에 따라 유사한 시공간을 경험한다. 따라서 두 매체와 함께 성장한 세대는 서로 비슷한 사고와 행동 유형을 보인다.

일반적으로 한 사람을 정의하는 지표 중 하나인 정체성은 타인에 의해 만들어지며, 사람들에 따라 자연스럽게 달라지는 복수성複數性을 특징으로 한다. 예컨대 A라는 사람이 있다고 할 때, 그의 정체성은 스스로 부여하는 것이 아니라 아버지, 남편, 아들, 직장 상사, 아시아인, 기독교, 건축가 등의 사회적 역할에 의해 규정된다. 그런데 현대사회에서 개인은 이러한 다중의 정체성에 텔레비전과 컴퓨터, 모바일 등 가상의 공간이 부여한 새로운 정체성의 옷을 입게 된다. 사이버 공간에서 현대인들은 일방적 소통과 쌍방향 소통을 동시에 개진해야 하고, 이에 따라 셀 수 없는 새로운 공간을 끊임없이 넘나든다. 다중의 정체성으로 다중의 역할을 하며 살아가는 현대인들이 살아가는 공간은 당연히 다중적 공간이 될 수밖에 없다.

〈거북이 이야기Turtle Story_ Your Love toward Me〉는 서로 다른 시공간에 있는 대상과 풍경을 중첩시켜 수많은 레이어로 변형 및 합성한 작품이다. 작품은 이차적 평면 구조를 가졌지만 그 속에는 드러나지 않는 시공간이 함께 존재한다. 이를 통해 현대인의 불안한 정체성, 선악의 갈등, 기형적 선택과 판단, 본질에 대한 열망, 생명의 근원과 죽음 등의 주제의식을 다차원적 공간 안에 조합했다. 사이버 공간에서 이미지들을 변형, 해체, 합성하여 유동적인 이차적 평면 구조로 만든 이러한 시도는 동시대를 바라보는 예술가로 살아가는 나의 시선의 움직임을 대변한 것이다. 장르의 혼합 과정을 통해 실제

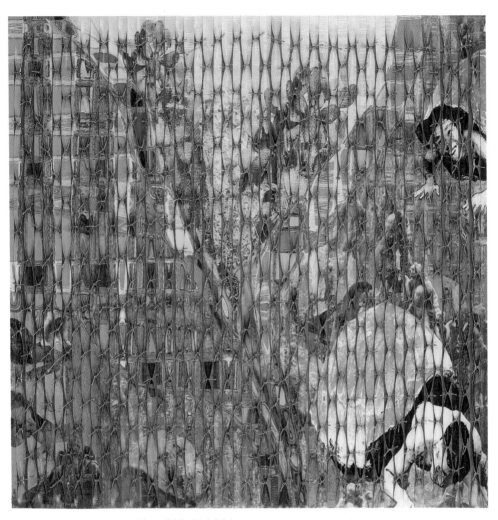

도판 22. 서자현. 거북이 이야기, Turtle Story_ Your Love toward me.
혼합 재료. 90×90cm. 2007

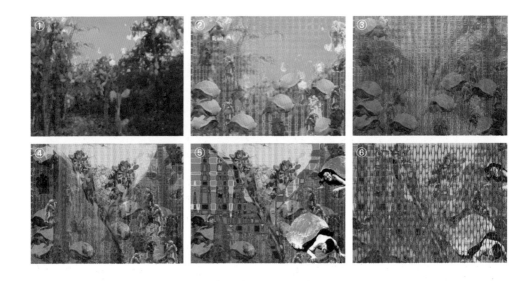

현실에서 보이는 2차원적 평면구조에 보이지 않는 다층적 구조를
담고자 한 것이다. 그리고 이는 결과를 중시하는 동시대적 가치에
저항하는 소극적 자세이자 동시에 기록의 역할을 수행하는 사진에
새로운 세계를 창출하는 원본의 가치를 포함시키고자 하는
나의 의도가 담겨 있다.

　　주지하다시피 인터넷의 출현으로 인간의 삶은 온라인과
오프라인이라는 전혀 다른 공간 사이를 오가게 되었다. 두 공간은
서로 분리된 듯 보이지만, 우리 중 누구도 두 공간을 구별하여 살
수 없다는 것을 잘 알고 있다. 두 공간은 하나의 생명체처럼 서로
소통하고 교차하며 혼합되어 있다. 이러한 현실 인식을 바탕으로
나는 공간과 그 안에서 이루어지는 일련의 과정에 초점을 두고 있다.
미디어가 만들어내는 집단의 이기심도 하나의 공간으로 간주하고,
매체에서 쏟아지는 다양한 이미지들 역시 각각 다른 공간으로 보며,
보이는 것 이면에 잠재해 있는 드러나지 않는 것 역시 하나의 특정한
공간으로 보는 것이다.

독일의 영화감독인 빔 벤더스Wim Wenders, 1945- [61]는 "디지털 사진의 도래로 이미지와 현실 사이의 관계는 영원히 깨졌다. 우리는 이미지가 사실인지 가짜인지 더이상 구분할 수 없는 시대에 살고 있다"[62]라고 했다. 그동안 사진은 변하지 않는 기억의 흔적으로 자신의 위치를 지켜왔다. 그러나 오늘날 사진의 객관성은 각종 미디어의 발달로 인해 변형 및 조작이 가능해졌고, 이에 따라 사진은 가변성을 지닌 이미지로 전환되고 말았다. 이러한 변화된 특성, 즉 가변성으로 인해 사람들은 미디어 사회의 불확실한 시대정신을 담는 데 가장 적합한 매체로 사진을 선택하게 되었고, 그 결과 사진은 예술 현장은 물론 일상 곳곳에서 사용되고 있다. 어떤 이는 동시대의 가장 강력한 예술로 받아들이는가 하면, 또 어떤 이는 예술이 아닌 일상적 매체로 바라보는 이중적 속성을 갖게 된 것이다.

　　1980년대와 1990년대 이후 뛰어난 예술 활동을 한 작가들을 소개한 『아트 나우Art Now』라는 책은 "현대미술은 몇몇 예외를 제외하고 20년도 채 되지 않는 기간에 활발한 활동을 펼친 예술가의 작품을 의미한다"[63]라고 적고 있다. 실제로 우리 시대 주목할 만한 작업을 하는 작가들을 살펴보면 지역성, 민족, 문화를 넘어 동시대인의 생각을 폭넓게 공유하고 있다는 걸 알 수 있다. 나와 전혀 공통점이 없어 보이는 타 문화권 작가의 작품에서 나와 같은 생각과 시선을 찾을 수 있다는 것이 동시대 미술의 특징 중 하나라고 할 수 있다. 여러 가지 이유가 있겠지만, 이렇게 된 가장 큰 원인은 전 세계가 인터넷이라는 광통신망으로 말미암아 정보와 의식을 서로 공유하게 되었기 때문일 것이다.

61　1945년 독일에서 태어났다. 1967년 〈장소들〉로 데뷔하여 다수의 국제영화제에서 수상 경력을 갖고 있다. 2008년 65회 베니스 영화제 심사위원장을 역임했다.

62　플로란스 드 메르디 외, 『예술과 뉴 테크놀로지』, 정재곤 옮김, 열화당, 2005, p. 197.

63　율리우스 비더만 지음, 『오늘의 예술가들 ART NOW』, 유소영 옮김, 아트앤북스, 2003, p. 6.

2.2 인식된 정체성

여기에서는 내가 캔버스를 2중, 3중으로 겹쳐서 만든 다층적
평면구조에 대해 좀더 살펴보기로 하자. 내 작업의 다층적
평면구조는 우리 안에 겹겹이 싸여 보이지 않는 내면의 틀이라
할 수 있는 정체성을 표현한 것이다. 라캉은 "개인의 정체성은 타자의
인식에 달렸으며 우리의 성격은 고정된 것이 아니다. '나'는
완전한 규명이 어려우며 나 자신을 찾아가는 존재다"[64]라고 했다.
라캉의 말처럼 우리는 타인의 시선에 비친 정체성으로 살아가는
존재이다. 그러나 이제는 수많은 인간관계를 통해 나라는 존재가
미처 인식하지 못한 또다른 정체성이 우리의 내면에 존재하고
있음을 깨달아야 할 것이다.

64 Lacan, Jacques. Écrits:
A Selection, London: Tavisto
1977; 마단 사럽 지음,
『후기 구조주의와 포스트모더니
전영백 옮김, 조형교육, 2008,
pp. 29-30 참조.

　　미디어의 발달은 우리의 삶을 저마다 비슷한 것으로 만들고
있다. 그러나 일견 평평하게 획일화된 결과로 나타나는 듯 보이지만
인터넷 세상에서 사람들은 현실과 동떨어진 다양한 삶을 체험하고
있다. 인터넷을 통한 사람들의 상이한 경험들은 각자의 내면에
다른 공간으로 존재한다. 뉴스를 통해 접하는 각종 사건 사고에서
범죄자들이 평소와는 전혀 다른 모습을 보이고 있다는 것 역시
이러한 생각에 객관적인 타당성을 제공해준다.

　　그래서 나는 미디어의 영향을 받아 생겨나는 내면의 다양한
정체성을 점진적으로 찾아가는 것이야말로 진정한 '나'를 찾는
또 하나의 과정이라고 생각한다. 〈영적 혼돈과 혼란Back and Forth_
Spiritual Blindness〉**도판 23**과 〈내면의 세계와 혼란Forest of Mind_ Spiritual Blindness
- Ⅱ〉**도판 24**은 나와 동시대인의 내면에 존재하는 다층적 공간을 설명한
작품들이다. 작품에 나타난 공간은 미디어에 의한 시각적 혼란으로
생긴 내적 갈등 공간과 인간의 잠재된 본성이 자각되어 재조명된
새로운 공간을 의미한다. 이 공간은 우리의 내면에 항상 존재하고
있었지만, 우리가 인식하기 전에는 알 수 없었던 감춰진 공간이다.

도판 23. 서자현. 영적 혼돈과 혼란, Back and Forth_ Spiritual Blindness.
혼합 재료. 120×120cm. 2007

도판 24. 서자현. 내면의 세계와 혼란, Forest of Mind_ Spiritual Blindness - II.
혼합 재료. 120×120cm. 2007

우리의 내면에 존재하고 있지만 겉으로 드러나지 않았던 공간들을
사회학적 측면에서 간파한 것이라고 할 수 있다.

　　　지금 우리는 포스트모더니즘 사회에 살고 있다. 그러나
동시에 우리는 여전히 학습과 교육제도 등 많은 영역에 걸쳐
모더니즘적 사고를 버리지 않고 있다. 과학기술의 발달로 인해
사람들은 인간관계보다 일의 결과 및 가시적 성과를 더욱 중시한다.
이제 사회는 더이상 인간 중심으로 움직이지 않는다. 대신 기술의
진보가 만들어내는 새로움이 절대적 가치로 부상하였다. 하지만
여기에는 놓치지 말아야 할 사실이 있는데, 새로운 기술과 시스템에
잘 적응하는 듯 보이는 사람들이 그것에 지쳐 삶의 근원적 본질로
회귀하고자 하는 욕망을 숨기지 않고 있다는 것이다. 기술과
미디어의 발달이 만들어낸 포스트모더니즘적 사회에서 사람들은
그것에 순응하며 살아가지만, 동시에 그것이 채워주지 못하는 절대적
이상과 절대적 가치라는 모더니즘적 가치에 목말라하고 있는 것이다.
연예인을 비롯한 유명인들의 선행과 평범한 이웃의 감동적인 사연에
사람들이 열렬한 관심을 보이고 호의적 태도를 나타내는 것이
이를 증명한다. 그야말로 지금 우리는 겉과 속이 다른 모순된 삶을
살아가고 있는 것이다. 이러한 시대를 살아가는 사람으로서 내가
지속하고 있는 예술 작업은 현대인들의 모순된 정체성과 그 속에서
드러나지 않는 수많은 내면의 공간들을 시각화하고자 하는 작은
열망이라고 할 수 있다.

앞에서 설명한대로, 나는 동시대인의 다양한 정체성을 캔버스의 다층적 구조로 해석하고 있다. 인간의 내면이 추구하는 메시지를 간접적으로 표현하는 것이 내 작업의 골자이다. 작품에 나타나는 공간들은 캔버스의 비어 있는 면이지만, 동시에 캔버스 뒷면에 존재하는 감춰진 공간이기도 하다. 서로 다른 이미지를 묶었을 때 발생하는 비정형적 공간들의 형태와 이미지들 사이의 공간은 새로운 공간으로 이어지는 통로 역할을 한다. 작품 속 여러 공간은 2중, 3중 캔버스의 겹쳐진 숫자의 공간이 아니라 물질과 물질, 물질과 대상(이미지), 대상(이미지)과 대상(이미지) 사이의 관계가 만들어내는 공간이라고 할 수 있다.

일반적으로 포스트모더니즘 사회를 설명하기 위해 학자들은 모더니즘과의 단절, 연속, 절충으로 나누어 본다. 포스트모더니즘과 모더니즘을 구별하여 보는 학자들로는 찰스 젱크스Charles Jencks, 프레드릭 제임슨Fredric Jameson, 존 워커John Walker, 이합 핫산Ihab Hassan 등이 있다. 그중에서도 나는 모더니즘과 포트스모더니즘의 두 양식을 30가지 항목에 걸쳐 자세히 구분한 미국의 건축 이론가 찰스 젱크스의 인식을 기준으로 2004년부터 2007년 사이에 이루어진 내 작업을 바라보고자 한다.

표 1. 모더니즘과 포스트모더니즘의 특징적 차이(이데올로기) 65
([] 은 연구자의 시선을 표시함)

65 Jencks, Chales. The New Moderns: From Late to New-Modernism, New York: Rizzole, 1990, pp. 27, 67.; 김진홍, 『포스트모더니즘 원론』, 책과 사람들, 2005, p. 45에서 재인용.

모던	후기 모던	포스트모던
국제적 양식 또는 무양식	양식 무의식	이중적 코트의 양식(Double-Cording of Style)
이상주의자	실용주의자	대중적 다원론자
결정론적 기능적 형태	융통성 있는 형태	기호론적 형태
시대정신	후기 자본주의	전통적 선택
예언자 치료자로서의 예술가	억제 예술가	대중적 예술가
엘리트주의자	전문적 엘리트주의자	엘리트주의자와 참여자
전반적 포괄적 재개발	전반적	단편적
구제자, 의사로서의 건축가	서비스를 제공하는 건축가	대변자, 행동자로서의 건축가

표 2. 모더니즘과 포스트모더니즘의 특징적 차이(양식) 66

66 Jencks, Chales. The New
Moderns: From Late to New
Modernism, New York: Rizzo
1990, pp. 27, 67.; 김진홍,
『포스트모더니즘 원론』, 책과 사
2005, p. 46-47에서 재인용.

모던	후기 모던	포스트모던
단도직입성	고도의 감각주의	집중적 표현
단순성	복합적 단순성	복합성
균등공간	극도의 균등공간	공간의 다양성
추상적 형태	조직적 형태	인습적 추상 형태
상징의 배제	의도되지 않는 상징	상징의 선호
순수주의	극도의 순수주의	절충주의
불가해한 바보상자	극도의 분절	기호론적 분절
기계미학	제2의 기계미학	맥락에 의한 다양성
장식의 배제	장식으로서의 구조	응용된 장식
표현의 배제	억압된 논리	표현의 선호
은유의 배제	은유의 배제	은유의 선호
역사적 기억의 배제	역사적 기억의 배제	역사적 창조물의 선호
유머의 배제	의도되지 않는 유머	유머의 선호

표 3. 모더니즘과 포스트모더니즘의 특징적 차이(디자인 아이디어) 67

67 Jencks, Chales. The New Moderns: From Late to New-Modernism, New York: Rizzole, 1990, pp. 27, 67.; 김진홍, 『포스트모더니즘 원론』, 책과 사람들, 2005, p. 48에서 재인용.

모던	후기 모던	포스트모던
공원 속의 도시	공원 속의 모뉴먼트	도시의 재건
기능적 분리	세트 안에서의 기능	기능의 혼합
표피와 골절	시각적 효과의 표피	매너리즘과 바로크
총체적 작품	축소, 변형된 그리드 수법	모든 수사적 수법
중량감이 없는 부피감	통합된 표피	삐뚤어진 공간과 확장
포인트 불록	돌출된 건물	가로에 늘어진 건물
투명성	정확한 명백성	애매성
비대치성	대칭성	대칭·비대칭의 경합
조화된 통합	일체화전 조화	콜라주 충돌

젱크스의 분류를 이용해 바라본 결과, 나의 이데올로기는 포스트모던을 중심으로 한 모더니즘적 성향을 가진 것으로 나타나고, 예술적 표현양식은 포스트모던을 취하고 있음을 알 수 있다. 또한 발상적 차원에서는 모던-후기 모던-포스트모던 세 가지 이즘을 혼용하고 있다는 것을 알 수 있다. 따라서 내 작품들은 포스트모던의 감각적 형식을 취하면서 내용상으로는 모더니즘의 흔적이 남아 있다고 유추할 수 있다.

　　물론 이것만으로 내 작업이 갖는 성향과 특징을 온전히 설명할 수는 없을 것이다. 전문가의 이론을 바탕으로 내 작업을 객관화하는 것은 나름의 의미가 있지만, 작업에 임하는 나라는 존재의 주관적 성향을 무시할 수 없기 때문이다. 일반적으로 사람들은 홀로 존재하기보다 다른 사람들과 교제하고 소통하는 걸 즐긴다. 하지만 나는 혼자 공상하는 것을 좋아하며, 나를 제외한 다른 사람들을 나로부터 소외된 자라고 생각해왔다. 수십 년에 걸쳐 이루어진 학습에 의해서 사회의 규칙에 적응하며 정형화된 삶을 살고 있지만 내면에는 드러나지 않는 다양한 공간들을 갖고 있다. 그 내면의 공간들은 지금 이 순간에도 다양한 경험과 소통의 과정을 통해 지속적으로 늘어나고 있음을 자각하게 된다. 이러한 내면공간에 대한 자각과 인식이 창조적 에너지로 작용하고 있는 것이다.

　　물론 나 역시 다른 사람들이 바라보는 객관적 정체성을 갖고 있다. 하지만 겉으로 내색하지 않을 뿐, 그러한 정체성은 나라는 존재와 큰 차이가 있음을 늘 느끼고 있다. 그 간극은 결국 나와 사람들 사이의 소통에 어려움으로 작용하고, 그것을 극복하는 과정에서 나는 타인에게 탓을 돌리기보다 스스로 반성하는 계기로 삼고자 한다. 그러한 자기 반성적 성향이 예술가로 살아가는 나에게 인간의 본질을 탐구하게 하고, 내 안에 존재하는 다양한 공간들 간의 충돌을 막아준다.

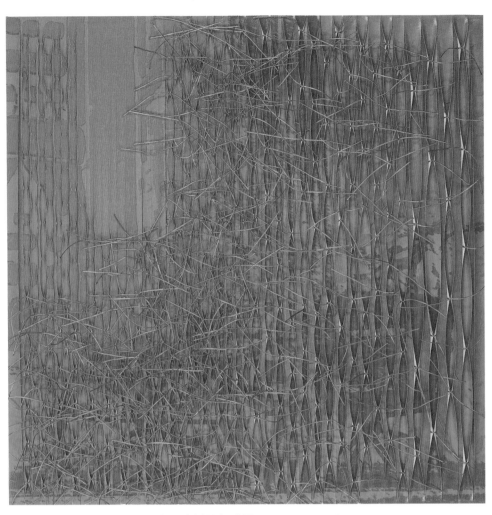

도판 25. 서자현. 복 있는 사람은, Blessed is The Man - II.
혼합 재료. 120×120cm. 2007

2004~2007년까지의 내 작업은 미디어에 대한 비판적 시각과 함께 미디어의 미래에 대한 열린 가능성을 염두에 둔 시간이었다. 불과 수년 전 미디어가 구식으로 여겨지는 지금, 미디어의 미래는 누구도 단언할 수 없을 정도로 극적이고 그만큼 불안하다. 우리는 미디어가 없이는 단 한 순간도 살 수 없지만, 동시에 미디어가 만들어내는 부정적 현상을 우려하며 대안의 메시지를 갈구하는 현실을 살고 있다. 2004~2007년 사이에 이루어진 나의 작업은 그러한 대안의 메시지를 담기 위한 작은 노력인 셈이다.

〈복 있는 사람은 Blessed is The Man - II〉**도판 25**은 그러한 대안적 메시지를 담은 작품이다. 형식적으로는 시각과 촉각을 드러냈고, 내용적으로는 이중적 코드를 담고 있는 이 작업은 젱크스식 기준으로 이중적 코드 양식**표 1**, 고도의 감각주의, 집중적 표현, 복합성, 공간의 다양성, 장식으로서의 구조, 은유의 선호, 응용된 장식, 상징의 선호**표 2**, 그리고 삐뚤어진 공간과 확장, 기능의 혼합, 애매성, 대칭·비대칭의 경합, 시각적 효과**표 3**를 이용했다고 할 수 있다. 형식적으로는 포스트모던 양식을, 내용적으로는 포스트모던과 모던의 정신을 혼합한 셈이다.

3. 연구 작품의 대표적 사례

3.1 관계에 대한 참과 거짓

〈관계에 대한 참과 거짓Relation T-F〉**도판 26**은 미디어에서 경험한 내용이
현실세계와 달라서 시각적 · 감정적 괴리감을 겪은 나의 체험을
바탕으로 제작한 작품이다. 현실에서 보이는 시각이미지들을 '보이는
것'과 '보이지 않는 것'으로 나누고, 그 사이의 경계선을 통해
실존하는 시각적 이미지들의 불완전함을 표현하였다. 두 시각적
경계선을 형상화할 조형적 표현구조로 이중적 구조의 중첩과 반복의
속성을 가진 사각 틀에 관심을 두었다. 사각 틀은 본질을 강조하면서
동시에 반복되는 사각의 구조와 크기의 변화로 공간감을
갖게 하는 형태이기 때문이다.

　　　〈관계에 대한 참과 거짓Relation T-F〉에서는 특별히 두드러지는
상징이 없다. 반복되는 곡선의 화려한 액자와 녹색의 희미한 인체
이미지가 주제의 경계선을 모호하게 하는 상징적 의미로 쓰였을
뿐이다. 그림의 범위를 그림에서 액자로 확장함으로써 그림과
액자를 구별하여 생각하는 통념에 변화를 주고자 하는 나의 의지가
작용하였다. 미디어가 가져다주는 시각적 이미지들의 불완전성,
즉 '보이는 것에 대한 불확실성'을 전달하고자 하는 이유도 컸다.
보이는 것은 그림과 틀이며, 보이지 않는 것은 그림과 틀에 대한 나의
생각인 셈이다. 보이는 그림과 틀의 경계를 소멸시킴으로써 그림의
범위를 확장시킨 이 작업은 단순히 보이는 형태를 확장한 것이자,
대상에 대한 고정개념으로부터 탈피할 것을 촉구하는 의미를 갖고
있다. 그림의 확장이라고 할 수 있는 액자를 그림에 포함시키기
위해 문양을 반복하고, 황금색과 검은색의 명도 대비를 극대화하고,
사각의 이중구조라는 조형성을 강조한 것도 이 때문이다.

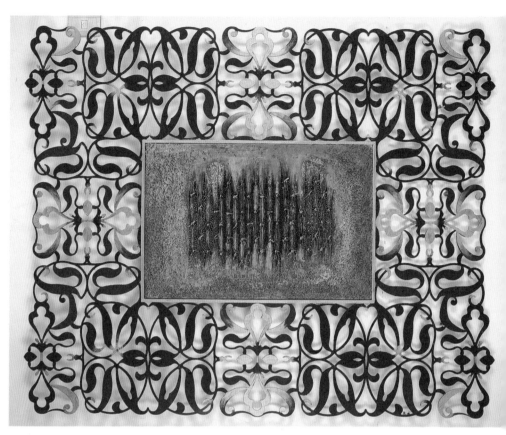

도판 26. 서자현. 관계에 대한 참과 거짓, Relation T-F.
사진 아크릴 레이저 커팅 된 철판·실 등 혼합 재료. 133.2×167cm. 2007

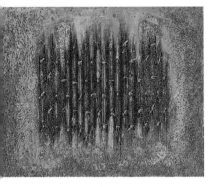

도판 27

도판 28. 서자현. Relation T-F. 혼합 재료. 133.2×167cm. 2007

도판 27은 〈관계에 대한 참과 거짓Relation T-F〉의 중심이 되는 그림으로 '보이는 것에 대한 불확실성'의 메시지를 담고 있다. 이미지의 윤곽 흐리기는 '보이는 것의 불확실성'에 대한 나의 첫번째 메시지이다. 화면에 보이는 점의 이미지와 작은 구슬같은 마티에르는 대상의 존재를 희미하게 한다. 이미지의 윤곽을 흐리는 이 방법은 촉각적 마티에르를 느끼게 하고, 캔버스의 자름과 묶음으로 확장되어 대상을 감추는 데 효과적으로 작용한다.

예술가들은 마치 숨은 그림 찾기처럼 자기가 강조하고 싶은 주제를 작품 안에 감추곤 한다. "눈에 보이는 사물들의 현실성 속에서 비현실성이 가득한 정신적 이미지들을"[68] 노골적으로 드러내거나 감추는 것이다. 조르주 마토레Grorges Matoré는 "『인간적 공간L'Espace Humain』"에서 추상적인 것과 구체적인 것은 명확히 구분할 수 없다"[69]라고 말했다. '보이는 것'과 '보이지 않는 것'을 본질적으로 구분하는 게 곤란하다는 것이다.

도판 28은 〈관계에 대한 참과 거짓Relation T-F〉의 색면에 대한 대강의 윤곽선을 표시한 것이다. 조형적으로 "중첩은 깊이감을 주는 간단한 방법"[70]이다. 나는 숫자 1이 중심에 있는 사각형 틀을 중앙에 배치하여 공간감을 주고, 숫자 2가 있는 부분을 4개의

68 로제 보르디에, 『현대 미술과 오브제』, 김현수 옮김, 미진사, 1999, p. 78.

69 위의 책, p. 16.

70 데이비드 A. 라우어, 스티븐 펜탁, 『조형의 원리』, 이대일 옮김, 2009, p. 178.

사각형으로 확장시켜 시각이미지의 개방성을 보여주고자 했다.
사각의 중첩과 색면에 의한 이미지의 확장은 깊이 있는 공간감과
주제의 확장으로 이어진다. 부주제인 액자를 강조함으로써 중심이 되는
그림의 범위를 확장시키고, 곡선의 반복되는 움직임과 색채의 명도
대비를 통해 착시현상을 가져옴으로써 자연스럽게 주제의
이동을 유도하고자 한 것이다.

　　　사각형은 작가들이 가장 많이 사용하는 조형적 틀이다.
선과 면으로 구성된 캔버스의 구조는 우리의 시선을 사각형에 집중하게
한다. 나는 사각형의 틀에 또다른 사각형을 배치하여 이중적 구조가
갖는 의미에 메시지를 담는 방법을 통해 상징적 요소를 감췄다. 내가
만든 공간을 사각형의 틀에 펼쳐놓고 보이지 않는 세계에 대한 새로운
공간을 제시하기 위하여 상징은 의미만 가질 뿐 보이지 않게 한 것이다.
도판 30, 도판 31은 도판 29의 형식이 미로와 그림의 조합으로
되어 있음을 비교할 수 있는 자료이다. 미로는 목적지에 이를
때까지 항상 신중히 선택할 것을 요구한다. 잘못된 선택을 하면
목적지에 도달하지 못하거나 먼 길을 돌아가야 한다. "미로에는
세 형태가 있는데 단방향인 고전적 미로와 갈림길에서 끊임없이
선택을 강요받는 퍼즐형의 '근대적 미로', 그리고 입구도 출구도 없는
탈근대적 미로가 그것이다."[71] 탈근대적 미로에 속하는 도판 29는
조형적 아름다움을 지닌 미로의 역할을 잘 수행하고 있다.

　　　미로는 선사시대부터 다양한 상징을 표현하기 위하여
만들어졌다. 미로의 중심에는 상징성이 있는데, 로마와 중세의
미로에서 쉽게 찾아볼 수 있다[72]. 미로의 조형적 아름다움과
상징성은 현대미술 작가들의 핵심 모티프로 이용되기도 한다.
도판 32가 그 예이다.

　　　지금까지 도판 29를 조형적 측면으로 조명함으로써 보이는
것에 대한 불확실성을 살펴보았다. 이를 통해 본질을 찾아가는

[72] 진중권, 『놀이와 예술 그리고 상상력』, 휴머니스트, 2006, p. 308 참조.

도판 29. 〈관계에 대한 참과 거짓, Relation T-F〉
(도판 26)의 부분

도판 30

도판 31. 어느 이탈리아 필사본에 그려진
여리고 성의 미로, 9세기경

도판 32. 키스 헤링. 톨레도.
혼합 재료. 90 × 90cm. 1987

방법은 다양한 경계에 대한 뚜렷한 의식이 있을 때 성취된다는 것을
알 수 있었다. 경계를 바라보는 시선을 열린 확장의 개념으로
간주할 때 본질에 쉽게 접근할 수 있다는 것이다. 미디어 시대의
본질은 좀처럼 드러나지 않는, 이른바 '보이는 것의 불확실성'으로
정의할 수 있다. '보이는 것'이 전부인 것처럼 치부되는 우리 시대에
동시대를 살아가는 예술가로서 나는 보이는 것에 내재한 불확실성을
제시하고, 이를 기반으로 본질을 찾는 작업을 수행하고자 했다.

3.2 영적 혼돈과 혼란

도판 33에 등장하는 '인간 거북이'는 합성된 이미지가 아니라 실제
연출된 상황을 포착하여 카메라로 담은 것이다. 나는 인간 거북이와
그것을 중심으로 전개되는 배경을 통해 동시대인의 정체성을
분석하고, 나아가 보이지 않지만 이 시대에 필요한 '본질적인 것'을
담고자 했다. 이를 좀더 살펴보기 위해 인간 거북이에 대한 기호학적
접근으로 각각의 이미지의 구조와 관계성을 살펴보고, 인간 거북이를
매개로 대중과 소통하고자 한 지점에 대해 알아보기로 하자.

〈영적 혼돈과 혼란Back and Forth-Spiritual Blindness- I〉처럼 동물과
인간을 합성하여 작업하는 대만의 작가 대니얼 리Daniel Lee[73]는
사진작가이자 컴퓨터 아티스트이다. 그는 인간을 동물과 같은 형태로
변형한 합성사진과 같은 디지털 프로세스를 통해 피사체를 새로운
이미지로 창출하는 것으로 알려져 있다. 그는 인간과 동물을
합성하는 것에 대해 "짐승과 같은 초상 만들기는 사람과 짐승은
별반 다르지 않다는 생각으로부터 출발하였다. [⋯] 사람은
아직 동물과 같이 생각하고 행동하는 면이 있다."[74] 참조 도판 35,
도판 36고 말한 바 있다.

　　　인간과 동물을 합성한 대니얼 리의 작품은 내 작품과
비교했을 때 기표에서 발생하는 듯한 이미지는 유사하나 발상의
초기 단계와 전개 과정은 너무나 다르다. 대니얼 리의 〈Manimals〉는
하나의 이미지 속에 수많은 기의가 존재한다는 것을 말하고자 하는
것이다. 이미지의 의미를 알기 위해서는 겉모습은 물론 그 안에 숨어
있는 진정한 메시지를 찾아야 한다고 제안하는 것이다.

　　　그러나 나의 〈영적 혼돈과 혼란Back and Forth-Spiritual Blindness- I〉
도판 33을 좀더 살펴본다면 대니얼 리와 어떤 점이 다른지 이해할 수
있다. 작품을 분석하기에 앞서 스위스의 언어학자이자 기호학자인
페르디낭 드 소쉬르Ferdinand de Saussure, 1857~ 1913와 미국의 철학자이자

73 Daniel Lee. 1945년 중국 쓰촨성
[四川省]에서 태어났다.
중국문화대학에서 순수예술을 전
후 미국으로 가 필라델피아대학원
사진을 공부했다. 1976년 뉴욕에
위치한 2010 광고 회사에서 사진
컨설턴트로 활동하며 5년 동안
광고사진의 기술과 디자인에서
높은 작품성을 인정받았다.
주요 작품은 〈Manimals〉(1993)
〈108 Windows〉(1996-2003)
〈Nightlife〉(2001) 〈Harvest〉
(2004) 〈Xintiandi〉(2006)
〈Jungle〉(2007) 〈Dreams〉
(2008) 등이 있다.

74 Hisaka Kojima, 『디지털
이미지크리에이션』, 권명광 옮김
조형사, 1996, p. 197, 시각연구소
제4호 (1999. 10), p. 78.

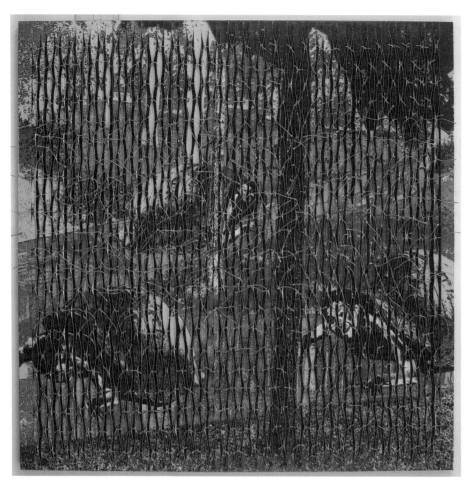

도판 33. 서자현. 영적 혼돈과 혼란, Back and Forth-Spiritual Blindness- I.
혼합 재료. 120×120cm. 2007

도판 34

도판 35. Daniel Lee. Manimals.
아카이벌 잉크젯 프린트. 96×90cm. 1993

도판 36. Daniel Lee. Dreams-Secret.
아카이벌 잉크젯 프린트. 126×96cm. 2008

논리학자인 찰스 샌더 퍼스Charles Sanders, Peirce, 1839~1914의 이론을 통해
내가 전달하고자 하는 시각메시지의 의미를 살펴보기로 하자. 여기에
덧붙여 롤랑 바르트Roland Barthes, 1915~1980의 '감상자에게 주어지는
해석자의 역할'75을 조명하여 시각이미지를 매개로 동시대의
작가와 감상자 사이에 이루어지는 소통의 의미를 찾기로 하자.

75 진중권, 『놀이와 예술 그리고
상상력』, 휴머니스트, 2006,
p. 308 참조.

　　〈영적 혼돈과 혼란Back and Forth-Spiritual Blindness- I 〉의 주제가 되는
인간 거북이는 컴퓨터 합성이 아니라 우연히 연출된 장면을 내가
촬영한 것이다. 내 작업의 사진 모델이 된 한 여행사 대표는 거북의
등껍질에 들어갔던 순간에 대해 이렇게 말했다. "몸이 생각대로
움직여지지 않았어요. 사람들이 장난삼아 바다에 던지려고 했는데,
그 짧은 순간에 죽음의 공포 등 온갖 생각들이 스쳤습니다." 이처럼
살아가면서 우리는 죽음에 대한 공포를 느끼게 된다. 죽음에 대한
직간접적 체험은 현재의 삶을 되돌아보고 앞으로의 삶의 방향을
설계하는 데 도움을 준다. 그러나 실제 생활에서는 하루하루 복잡한
일상을 버티는 데 급급한 나머지 인간답게 사는 것의 의미를 잊은
채 사는 게 현실이다. 이런 현실 속에서 나에게 인간 거북이는

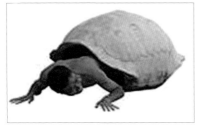

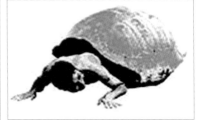

도판 37　　　　　　　　　　　　　도판 38

동시대인의 삶을 대변하는 최적의 대상으로 다가왔다.

몸과 마음이 따로 따로 움직이는 불편한 등껍질을 가진 모습이야말로

자신의 정체성을 잃어버린 채, 아니 자신의 정체성이 무엇인지도

모른 채 살아가는 현대인의 자화상처럼 다가왔다. 도판 37은 그 실제

모습을 촬영한 이미지로, 나의 의도적 연출이 개입한 것이다.

　　　동시대인의 초상에 대해 설명한 대로, 인간 거북이라는

이미지는 여러 가지 상징적 '기의'를 갖고 있다. 좀더 접근하자면

소쉬르의 표상체계가 아닌, "우리를 둘러싼 세계를 우리가

어떻게 인식하는가에 관심"[76]을 두었던 퍼스의 기호학 입장에서

이미지를 바라보는 게 내 인식의 출발점이다. 퍼스는 기표와

기의로 이루어진 기호를 도상icon, 지표index, 상징symbol 등

세 가지 유형으로 규정하였다.[77]

　　　도판 37을 퍼스의 기호체계(도상, 지표, 상징)로 분석해보면

도판 37은 도상에 해당하는 것으로 **도판38**로 표시된다. 지표로서

도판 38은 유전자 변형, 돌연변이, 상상의 이미지, 가짜, 느림, 초자연적

특성으로 나타난다. 여기에서 상징이란 인간 거북이라는 기표가

학습으로 객관화된 인간 거북이가 아니라 작가인 나의 주관적

상징으로 명명된 것이다. 퍼스의 '3원적 모델'[78]에 적용한다면 인간

거북이는 1차성firstness 해학적 느낌, 2차성secondness 인간과 거북이의

76　데이비드 크로우,
　　『기호학으로 읽는 시각디자인』,
　　박영원 옮김, 안그라픽스,
　　2008, p. 24.

77　Zeman J. peirce's Theory
　　of Signs, New york: Sebeok
　　T and Cambrige University
　　Press, 2007; 데이비드 크로우,
　　『기호학으로 읽는 시각디자인』,
　　박영원 옮김, 안그라픽스, 2008,
　　p. 33에서 재인용.

78　데이비드 크로우,
　　『기호학으로 읽는 시각디자인』,
　　박영원 옮김, 안그라픽스,
　　2008, p. 34.

신체적 합성, 3차성thirdness 인간의 본질에 대한 물음으로 정리할 수 있다. 결국 퍼스의 3원적 모델은 "두 가지 다른 것을 하나의 관계로 만드는 삼차성의 정신적 층위에 의미가 있으며, 연상은 일정한 규칙에 따라 만들어지는 정신적 관계임을 보여준다."[79]

도판 38은 기호로서 대상체이며 해석체이다. 퍼스는 "첫번째 기호체로부터 우리의 마음에 맘에 남는 해석체는 곧 다음 단계의 기호로 기억되어 하나의 무한 연상의 기호체가 된다"고 정리했다.[80]

[79] 위와 같음.

[80] 데이비드 크로우, 『기호학으로 읽는 시각디자인』, 박영원 옮김, 안그라픽스, 2008, p. 36 참조.

표 4. 연속하여 연상되는 기호관계

'인간 거북이 ⋯▸ 돌연변이 ⋯▸ 유전자 조작 ⋯▸ 인간의 정체성'

도판 39

도판 40

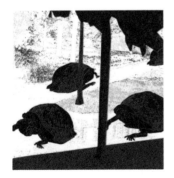

도판 41

도판 42

도판 39~도판 42는 완성된 〈영적 혼돈과 혼란Back and Forth-Spiritual Blindness-Ⅰ〉도판 33의 수십 가지 레이어 가운데 4개 층만 선택한 것이다. 각각의 이미지는 서로 다른 레이어의 공간을 갖고, 최종적으로 〈영적 혼돈과 혼란Back and Forth-Spiritual Blindness-Ⅰ〉**도판 33**으로 통합되는 관계를 갖는다. 롤랑 바르트는 이미지에 내포된 메시지를 "언어적 메시지, 코드화된 도상적 메시지(공시적 이미지), 코드화되지 않은 도상적 메시지Non-coded Iconic Message로 이미지의 조합을 읽을 수 있게 했다"[81]라고 했다. 도판 39는 주관적 기표로 말미암아 감상자에게 수많은 자의적 기의가 생길 수 있다는 바르트의 '외시적 이미지'에 해당하는 것으로, 일정한 간격으로 반복되는 인간 거북이로 인해 감상자의 시선이 움직이게 된다. 반복적인 대상체는 길의 이미지가 아니더라도 선적인 방향성을 보여주고, 목적지를 향한 인간 거북이의 두리번거리는 모습은 동시대인들의 불안한 모습을 연상시킨다.

81 데이비드 크로우, 『기호학으로 읽는 시각디자인』, 박영원 옮김, 안그라픽스, 2008, p. 75 참조.

도판 40은 도판 39의 이미지에 숲의 이미지가 첨가된 것으로, 인간 거북이, 길, 숲이라는 3가지 기표와 동시대인의 정체성, 자의적 목표점, 사회환경이라는 기의가 어우러진 '기호의 총체적 이미지'이다. 첫번째 이미지인 인간 거북이는 '현대인의 자화상'이라는 대주제 아래 영적인 방황, 현실의 불안함, 자기존재감에 대한 불확실성을 '현대인의 정체성'이라는 소주제를 곁들여 메시지로 삼았다. 롤랑 바르트는 "기호에 대해 대상체의 첫번째 묘사 단계인 외연과 2차적 의미화(사물과 단어가 보여주는 것과 어떻게 보이는가에 따라 함축하는 것)인 내연을 제시하였다. 인간 거북이에 대한 나의 주관적 기표는 현대인의 자화상, 현대인의 정체성으로 인식되도록 코딩 처리되어 인간 거북이를 기호화시켰다"[82]라고 말했다. 두번째 이미지인 길은 객관화된 기표이다. 내가 생각한 길에 대한 기의는 마음의 방향성, 목표, 미디어에 의해 이끌리는 방향성, 보이는 길과 보이지 않는 길, 의미와

82 박정애, 『의미 만들기의 미술』, 시공아트, 2008, p. 364 참조.

무의미에 대한 경계선에서의 길로서, 보이는 것에 대한 불확실한 선택을 재고하자는 메시지를 담았다. 세번째 이미지는 숲이다. 삶을 살아가는 동안에 부딪치는 다양한 관계성과 미디어의 시각적 혼란을 숲을 통해 은유적으로 보여주고자 하였다.

지금까지 〈영적 혼돈과 혼란Back and Forth-Spiritual Blindness-Ⅰ〉 **도판 33**을 기호학적 방법론으로 살펴보았다. 기표와 기의로 이루어진 기호는 우리에게 인식을 통한 관계성을 요구하고, 관계성을 통해 연상되는 총체적 이미지는 내포된 상징적 메시지를 드러낸다. 드러나는 메시지와 가려진 메시지를 찾아가는 과정은 감상자와의 소통으로 이어진다. 인간 거북이, 길, 숲의 이미지의 통합체인 〈영적 혼돈과 혼란Back and Forth-Spiritual Blindness-Ⅰ〉에서 드러나 시각적 이미지와 메시지는 다음과 같이 정리함으로써 대중과의 주관적, 객관적 소통이 가능하다.

| 기표 | 인간 거북이 | 길 | 숲 |

| 기의 |

인간 거북이
- 3개의 거북이: 인간의 영적 혼란을 시간의 이동을 통해 보여준다.
- 반복되는 인간 거북이 형상: 오른쪽에서 시작하여 왼쪽으로,
 그리고 다시 오른쪽으로 선적인 시선 이동을 통해 시간의 흐름을 알 수 있게 한다.

길
- 알록달록한 보라색 길: 맨 앞 검은 색 나무와 색의 대비를 이루어 영적 혼란을 표현하였다.
- 원근법: 인간의 영적 혼란이 내면과 외면에 모두 영향을 준다는 것을 상징적으로
 표현하기 위하여 길과 인간 거북이의 크기를 점점 작게 하였다.

숲
- 사회 문화 정치적 환경

etc
- 황금색 실매듭 길이: 인간의 심리 상태를 복잡하게 보이게 만들었다.
- 이중 캔버스: 복잡한 심리 상태와 관계성을 나타내기 위하여 더욱 좁게 자르고 묶었으며,
 실의 매듭도 길게 하였다.

오늘날 우리는 수많은 이미지들을 통해 소통을 나눈다. 그중에서도 사진이미지는 다른 이미지를 지속적으로 창조하는 근원이 된다. 사진이미지의 확장은 작가가 대상을 변형하고 대상에 인위적 작용을 가하여 대상의 상징적 면이 드러나는 것을 말한다. 사진이미지가 화면에서 확장되는 것은 대상의 효과적 재현을 위한 매개체로서의 역할을 하는 것이며, 이미지를 전이시키는 과정에서 다양한 해석과 재구성이 가능한 개입의 가능성을 열어놓는 것이다. 나의 작업에서 보이는 회화와 사진의 결합, 그리고 그 위에 섬유의 혼용은 회화와 사진의 시각적 상호교류에 촉각적 감각을 가미하는 것이다. 그리고 이는 프랜시스 베이컨Francis Bacon, 1909-1992의 작품에서 볼 수 있는 절단된 신체의 각 기관에서 전달하는 촉각적 감각과 비교할 수 있다.

우리의 눈에 보이는 시각이미지에서 확장되는 감각이란 작가의 의도에 의해 특정한 목적성을 갖는 경우가 많다. 나의 경우 손으로 건드리는 촉각적 감각과 이미지를 결합시켜 복잡하고 혼란스러운 느낌을 나타내고자 한다. 이러한 시도를 통해 눈에 보이는 것을 믿지 말고, 보이지 않는 곳에 자리한 다양한 시선에 의문을 갖자는 메시지를 전하고자 하는 것이다.

3.3 참된 기쁨의 노래

《참된 기쁨의 노래Sing for Joy》**도판 47**는 도판 43, 도판 44, 도판 45로
구성된 것으로, 서로 각기 다른 시공간이 합쳐진 작품이다. 이 작품은
내가 중남미를 여행하며 찍은 장면 가운데 선택한 비현실적 구성
형태가 특징이다. 2차 평면공간에 과거와 현실, 미래, 그리고
보이지 않는 상상의 세계를 담았고, 앞에서 설명한 인간 거북이의
캔버스 중첩에 의한 내면의 다층적 공간 설명과는 다른 여러
시간대의 중첩 개념을 담고 있다.

이 작품에서 서로 다른 시공간이 중첩된 공간을 이동하는데
중심이 되는 것은 사람을 의미하는 오브제인 황금구슬이다.
내 작업 전반에서 나타나는 황금구슬은 사람과의 다양한 관계성을
상징하는 것으로, 묶고 찢는 것을 표상화한 캔버스 속 이미지와 함께
존재감을 드러낸다. 독일의 대표적인 시인이자 극작가인 베르톨트
브레히트Bertolt Brecht, 1898~1959는 오브제에 대해 "[…]진정한 사물들을
보여주는 것이 아니라 실제로 사물들이 어떻게 존재하는지를
나타내는 것"[83]이라고 했다. 이에 나는 구슬과 구슬을 담는 것을
표상화한 찢음과 묶음의 이미지를 중심으로 과거와 현재, 미래를
생각하게 하는 연결구조를 표현하고자 했다. 또한 황금마차의
아이콘은 영화 〈매트릭스〉에서 시공간 이동의 매개체 역할을 하는
'전화'를 대신하는 것으로, 시공간을 초월하는 상상의 세계에 대한
열망을 감상자가 가질 수 있도록 열어놓았다.

여러 시공간을 중첩하는 것은 내면적 중첩과 달리 가상과 현실을
넘나들기 때문에 미디어와의 연결을 생각해야만 한다. 그것은 독립된
공간들의 모음이 아니라 여러 공간을 포괄하는 통합체로서의 공간이므로
공간의 경계가 없는 시공간은 인터넷상의 가상세계와 교차하게 된다.
이에 여기에서는 비현실적 이미지들을 연출한 초현실주의자들의
개념과 내 작업을 연계해서 좀더 자세히 살펴보고자 한다.

83 로제 보르디에, 『현대 미술과
오브제』, 김현수 옮김, 미진사,
1999, P. 5.

도판 43. 사진으로 기록된 일시,
2005. 01. 25. PM:10:23

도판 44. 사진으로 기록된 일시,
2005. 01. 26. AM:07:56

도판 45. 사진으로 기록된 일시,
2005. 02. 01. AM:07:06

도판 46. 도판 43, 도판 44, 도판 45의
합성 및 변형된 사진이미지

도판 **47.** 서자현. 참된 기쁨의 노래, Sing for Joy.
사진 회화 섬유의 혼합 재료. 70×70cm. 2007

조르주 세바Georges Sebbag는 초현실주의에 대해 "현실인 동시에 관념이자 상상이다[84]"라고 정의했다. 그러나 나는 초현실주의자들의 비현실적 개념보다 사물의 세계를 해체하여 새롭게 재창조할 때의 환경 변화, 즉 낯설게 한다는 의미를 갖는 '데페이즈망 Dépaysement'[85]에 주목했다. 〈참된 기쁨의 노래Sing for Joy〉 도판 47에서 느껴지는 낯선 시공간의 개념은 여러 시대의 시공간이 중첩되고 통합되는 과정에서 일어나는 낯섦이 주는 이미지들로 우리가 가보지 못한 세계를 간접적으로 느끼게 한다.

　　〈참된 기쁨의 노래Sing for Joy〉에서 느껴지는 시공간을 초월한 이미지들은 가상세계를 연상시키며, 송신자 역할을 하는 작가와 메시지를 받는 감상자의 소통에 대해 생각하게 한다. 연작 〈20세기에서 깨어남〉 도판 48은 〈참된 기쁨의 노래Sing for Joy〉와 연계해서 바라볼 수 있는 미국의 예술가 칩 로드Chip Lord, 1944-의 작품이다. 그는 이 연작을 통해 전 세계의 각기 다른 시공간의 이미지들을 2차 평면의 한 공간에 담았다. 각기 다른 시공간을 중첩하는 것에 대해서는 비디오 아티스트이자 평론가인 "미래의 모습을 묘사하며, 미래는 문화적 연속성의 구성요소로서 과거와 현재의 존재를 깨닫는다"[86]라는 비디오 아티스트이자 평론가인 마이클 러시Michael Rush의 말도 참조할 만하다.

84　조르주 세바, 『초현실주의』, 최정아 옮김, 동문선 현대신서, 2005, p. 7.

85　로제 보르디에, 『현대미술과 오브제』, 김현수 옮김, 미진사, 1999, p. 97.

86　마이클 러시, 『뉴미디어 아트』, 심철웅 옮김, 시공아트, 2007, p. 208.

도판 48. 칩 로드. 20세기에서 깨어남(1994~1995) 중에서.
연작. 디지털 프린트

집 로드의 〈20세기에서 깨어남〉과 〈참된 기쁨의 노래Sing for Joy〉는
각기 다른 시공간의 중첩을 과거, 현재, 미래를 포함하는 다층적
공간의 구조로 파악하는 내 작업의 방법론에 객관적인 근거로
삼을 만하다. 시공간의 중첩에 의한 다층적 공간 속에서 기호로서
존재하는 기타 치는 사람과 황금마차는 현실도피가 아닌 보이지
않는 세계를 향한 욕망을 의미한다. 미래를 꿈꾸는 자의 모습을 통해
미래의 불확실성은 현실의 삶을 불안하게 하는 것이 아니라 현실의
위치를 새롭게 정하게 하는 것임을 일깨우는 것이다. 이를 바탕으로
〈참된 기쁨의 노래Sing for Joy〉를 기호학적 측면에서 살펴보면서 내가
제시하는 두 가지 아이콘의 의미를 고찰하고자 한다.

〈참된 기쁨의 노래Sing for Joy〉는 1. 비치파라솔 / 2. 총알 박힌
건물 / 3. 기타리스트 / 4. 황금마차의 기표와 이상향, 행복에 대한
기준, 시공간의 경계 초월, 삶의 목표, 이상적인 세상, 현실의 여행이라는
다양한 기의를 갖는다. 여기에서는 좀더 포괄적인 의미 파악을 위해
문화의 기호학적 의미로 접근한 롤랑 바르트의 기호론, 즉 "대상체의
첫번째 묘사 단계인 외연과 사물과 단어가 보여주는 것과 어떻게
보이는가에 따라 함축하는 것인 내연"[87]에 입각해서 살펴보고자 한다.

87 박정애, 『의미 만들기의 미술』,
시공아트, 2008, p. 364.

외연denotation은 비치파라솔, 총알 박힌 건물, 기타리스트,
황금마차로 설명할 수 있다. 기타리스트는 낡은 건물 이미지와
비치파라솔 이미지 사이에서 눈을 감고 기타를 치고 있으며,
황금마차는 하늘로 올라가고 있다. 내연connotation은 주제, 개념,
의미와 연결되는데, 이 작품의 전체 배경은 실제로 존재하는 중남미
지역의 이미지들을 모은 것이다. 작품에 등장하는 4개의 이미지는
상징적 기호로 작용한다. 기타리스트는 작가인 내가 감정이입되어
이상향을 꿈꾸는 상징이며, 비치파라솔과 황금마차는 희망과 시간
여행의 기호이다. 그림은 현실에 대한 반영이지만 동시에 현실을
중심으로 과거와 미래로 이동할 수 있는 매개체이기도 하다.

기타리스트 역시 과거와 미래를 연결해주는 매개체 역할을 한다. 들리지 않지만, 연주에 도취한 기타리스트의 시각적 이미지는 유토피아에서 흘러나오는 아름다운 환청을 느끼게 하면서 이데아를 연상시키게 한다. 기타리스트의 배경으로 되어 있는 낡은 건물은 과거 전쟁을 겪은 쿠바의 처참했던 모습이 남아 있는 것으로, 기타리스트의 현재 위치에 대한 지표로 작용하며 현실에서 과거의 기억으로 이동시키는 역할을 한다. 기타리스트 앞에 설치된 비치파라솔은 지극히 현실적인 인간의 희망과 욕망을 상징한다.

나는 비치파라솔, 총알 박힌 건물, 기타리스트, 황금마차라는 4개의 상징을 통해 현실에서의 위치와 행복을 추구하는 욕망, 이상향에 대한 동경을 표현하고자 했다. 황금마차는 과거, 현재, 미래의 시공간을 교차시키는 상징의 역할을 한다. 물론 인간의 행복을 결정짓는 것은 현실을 직시하는 것이라는 메시지를 남기기 위해 반짝이는 이미지를 가미하였다.

종합해보면 〈참된 기쁨의 노래 Sing for Joy〉는 시공간의 중첩을 통한 낯설음으로 우리의 무의식적 시선을 집중하게 하여 내면에서 연상되는 의미를 파악하게 한다. 이러한 방법은 이미지를 즉각적으로 해석하는 일반인들의 고정관념을 깨뜨리고, 각각의 시공간이 갖는 주제를 부각시키는 기능을 한다. 비현실적 시공간에 존재하는 상징들의 관계성을 통해 작품의 주제를 드러내는 것이다. 중첩된 시공간에서의 이동은 현실에 존재하는 기타리스트와 미래를 상징하는 황금마차, 그리고 과거와 현재, 미래를 지탱하고 연결하는 매개체로서 황금구슬과 캔버스의 찢음과 묶음으로 표현된 관계성에 대한 이미지로 형상화되었다. 그리고 이는 포스트모던의 복합성, 공간의 다양성, 확장, 콜라주, 충돌, 애매성, 상징 등 동시대성과 나의 개인적 예술적 표현의 결합이라고 할 수 있다.

3.4 내가 그와 함께 있으니

가시적 공간과 비가시적 공간의 혼융으로 제작된 〈내가 그와 함께 있으니, There am I with them Ⅰ〉와 〈내가 그와 함께 있으니There am I with them Ⅱ〉는 보이는 현상과 그 이면에 일어나는 것에 대한 표상이다. 인간이 어떤 사건이나 상황을 인식하는 것은 각자 살아온 환경과 경험에 의해 결정되는 지극히 주관적인 것이다. 세상에 일어나는 모든 관계는 그러한 주관적인 각자의 총합인 우리가 존재함으로써 형성된다는 것을 담고 있다.

〈내가 그와 함께 있으니, There am I with them Ⅰ〉는 소통의 수단인 '손을 잡는 행위'를 보여준다. 이 행위는 처음 만난 상대와 인사를 나누거나, 친밀한 사이에서 이루어지는 신체를 통한 소통방식이다. 하지만 나는 우리의 눈에 보이는 '손을 잡는 행위'에 드러나지 않는 각 사람의 목적에 주목하였다. 그리하여 그것을 비가시적 복수複數의 공간으로 설명하고자 했다.

〈내가 그와 함께 있으니, There am I with them Ⅰ〉에서처럼 우리가 악수를 나누는 순간은 새로운 관계가 형성되는 사건이다. 하지만, 그 순간 보이지 않는 사람의 내면에서는 지금 맺어지고 있는 관계를 바라보는 여러 목적이 존재한다. 그리고 그 사건 이후 각자의 계획에 따라 그 목적은 분리되고 변화한다. 그렇게 분리된 목적은 내면의 다양한 공간에 담겨 있다가 관계의 확산과 축소에 따라 변화하거나 소멸된다.

〈내가 그와 함께 있으니, There am I with them Ⅰ〉에서 나는 비가시적 세계의 존재들을 3차원 및 4차원적 세계의 존재로 새롭게 인식하여 캔버스라는 공간에 다양한 물성으로 담았다. 작업에서 '보이는 것'은 두 사람이 잡은 손의 이미지이다. 그 중심 이미지의 주변으로 다양한 마티에르가 산재해 있다.

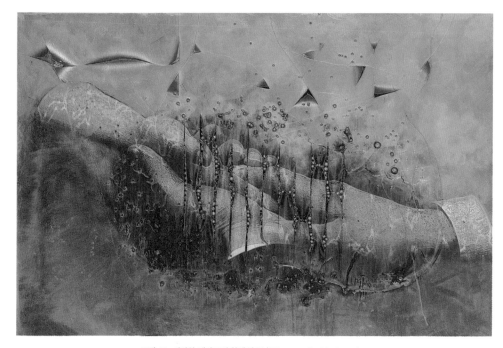

도판 49. 서자현. 내가 그와 함께 있으니, There am I with them Ⅰ.
사진 회화 섬유 혼합 재료. 52.7 × 79.5cm. 2007

도판 51

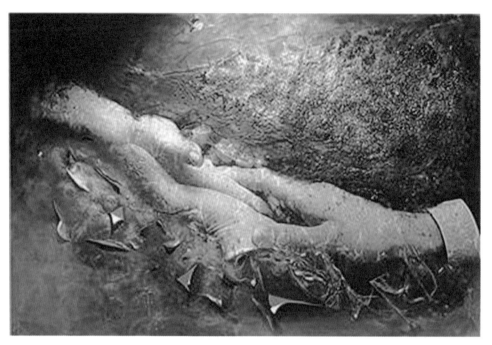

도판 50. 서자현. 내가 그와 함께 있으니, There am I with them Ⅱ.
사진 회화 섬유 혼합 재료. 90 × 159.5cm. 2007

도판 52

앞에서 설명하였듯이, 나는 이 작업을 통해 어떤 사건이나 관계가 생겼을 때 보이는 현상 이면에 더 많은 관계가 비가시적 공간에서 일어나고 있음을 전하려 했다. 눈에 보이는 하나의 사건으로 만들어진 관계는 '실재'라는 공간으로 존재하거나 사건의 기억으로 존재할 수 있지만, 비가시적으로 확산된 다양한 공간에는 미래에 담길 중요한 사건들이 생성된다고 볼 수 있다. 사건을 중심으로 관계성이 확대되거나 축소될 때마다 공간들은 유동성 있는 새로운 공간 속에서 새로운 관계성으로 형성되고 확산되는 것이다.

이것을 도표로 나타내면 다음과 같다.

표 5. 하나의 사건에서 일어나는 '가시적 공간'과 '비가시적 공간'

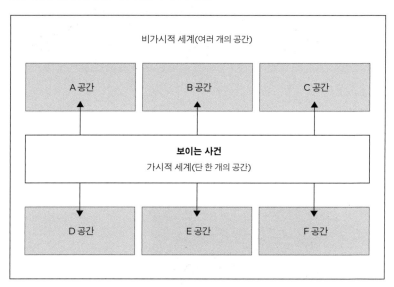

나는 두 작업을 통해 비가시적 세계에 존재하는 공간들을 구슬과
실, 쇳가루, 투명 바니시 등 마티에르를 느끼게 하는 재료를 통해
실체화시켰다. 마티에르를 통해 공간을 은유적으로 설명하려면
각 재료가 갖고 있는 상징적 의미를 알아야 한다. 미술사에서는
각각의 시대마다 상징적인 오브제를 통해 작가의 의도를 전달하는
것을 알 수 있는데, 현대에 들어서는 콜라주 등 촉감을 느낄 수
있는 재료를 통해 이를 대신하는 것을 알 수 있다. 데이비드 A.
라우어David A. Lauer와 스티븐 펜탁Stephen Pentak이 『조형의 원리』에서
지적했듯이 "텍스처에는 두 개의 범주가 있는데 촉각적 텍스처와
시각적 텍스처가 그것이다. 촉각적 텍스처는 Tactile Texture라고 하며
입체적인 표면을 가진 것을 의미"[88]하는 방식을 사용하는 것이다.

88 데이비드 A. 라우어, 스티븐 펜탁, 『조형의 원리』, 이대일 옮김, 예경, 2009, p. 160 참조. 이 글에서 나오는 마티에르라는 용어는 촉각적 텍스처에 해당한다.

　　　　도판 51은 재료를 통한 상징성을 담은 공간에 대해 설명할 때
유용한 예가 된다. 여기에서 나타나는 마티에르는 캔버스의
절단과 그 사이에서 보이는 황금색의 구슬이다. 프랑스 철학자
자크 데리다Jacques Derrida, 1930~2004는 "절단의 의미는 다소 은유적으로
이해하는 것이 좋으며 연결을 함축하는 것으로 본다"[89]고 말했다.

89 박영욱, 『의미와 무의미의 경계에서』, 김영사, 2009, p. 115 참조.

캔버스를 잘랐을 때 생겨나는 또다른 입체공간은 2차원에서 3차원의
공간으로의 변화이다. 잘린 캔버스 사이로 흐르는 공기와 캔버스
사이의 '구슬'은 2차원과 3차원 사이에 끼여 있는 특정한 상징
매개체로 존재한다. 일반적으로 보이는 대상체는 '기호'로 작용하는
만큼, 기표로서의 '구슬'은 사람을 상징하고, 황금색과 더불어
유동성 있는 기의를 담고 있다.

　　　　황금색 구슬은 일차적으로는 사람을 상징하지만 의미상으로는
복잡한 구조로 되어 있다. 황금색을 주로 많이 사용한 화가로 익히
알려진 구스타프 클림트Gustav Klimt, 1862~1918는 다양한 의미로 금색을
사용하였다. 그는 첫째, 신성하고 신비로운 특성을 강조하기 위해,
둘째, 암시적 역할을 두드러지게 하기 위해(팜므 파탈의 의상),

셋째, 남성의 운명을 표현하기 위해, 넷째, 잃어버린 낙원을
재창조하기 위해서 사용하였다.[90]

90 짐 네레, 『구스타프 클림트』,
최재혁 옮김, 마로니에 북스, 2
pp. 65-91 참조.

　　　화가들은 색채에 대한 일반적 개념들을 자신에 맞게
변형시켜 사용한다. 그건 나도 마찬가지여서 구슬의 둥근 조형적
형태와 황금색의 의미를 본래보다 확대하여 사용하였다.
손을 잡은 이미지의 잘라진 틈 사이로 보이는 구슬은 보이지 않는
세계에 존재하는 인간들의 관계를 의미한다. 그것이 4차원에서
존재하다가 2차원적 평면공간으로 드러나게 되면 또다시 3차원적
세계와의 만남을 기다리게 된다. 이처럼 나에게 구슬의 존재는
만질 수 있는 오브제이자 동시에 실체가 없는 인간을 대변하는
상징성의 기호로 작용한다.

　　　황금색 구슬은 사실적이며 객관화된 실재의 인간들을
의미한다. 캔버스에 가려진 구슬은 존재하지만 다른 공간에 있으며,
다양성을 품은 채 실재의 인간들과의 관계를 기다린다. 이렇듯
구슬은 가시성의 여부에 따라 다양한 공간 속에서 맺어질 관계에
맞는 자신만의 역할을 기다린다. 구슬이 놓인 위치는 2차원에서
4차원까지, 실재와 비실재를 넘나든다. 이는 프랑스의 유대인
작가 크리스티앙 볼탕스키Christian Boltanski, 1944~의 그림자놀이 설치
작업과 연계해 해석할 수 있다. 시각적 이미지로 볼 때, 나의 구슬과
볼탕스키의 그림자는 아무런 공통점이 없는 듯 보인다. 그러나 그
내면의 의미를 파고들 때 비슷한 지점을 찾을 수 있다. 보이는 구슬과
가려진 구슬은 볼탕스키의 실체가 있는 오브제와 그림자 사이의
관계의 의미와 연계시켜 기호화할 수 있다. 기의의 역할을 하는
구슬을 임시로 다층적 공간에 담아 두는 것은 실체로 존재하다가
보이지 않는 공간으로 사라지지만 결국 빛이라는 매개체에 의해
생성되는 그림자의 특수성을 떠오르게 한다.

볼탕스키는 그림자놀이의 목적에 대해 "비물질적 작품, 즉 덧없이 사라지고 실체가 없어 만질 수 없는 그런 작품을 만들고자 했다"[91]고 말한다. 〈그림자〉도판 53는 〈내가 그와 함께 있으니 There am I with them Ⅰ〉, 〈내가 그와 함께 있으니 There am I with them Ⅱ〉에 담긴 가시적 실재와 비가시적 공간에서 일어나는 세계의 다양성을 시나리오처럼 보여준다. 볼탕스키의 작품에서 보이는 것에 대한 매개체 역할을 하는 것으로 빛이라는 인공의 시각매체가 있다면, 나의 작품에서는 황금색 구슬이 두 세계를 매개하는 역할을 한다. 구슬에 덧붙여진 황금색은 반짝임에 의한 관계의 사라짐, 세속적인 것의 한계, 물질에 대한 인간의 욕망을 상징한다.

91 진중권, 『놀이와 예술 그리고 상상력』, humanist, 2006, p. 114.

　　끝이 없는 원으로 표현되는 구슬은 힘을 가하면 멈추지 않는 오브제다. 나에게 구슬은 숨김과 드러냄의 존재이다. 끝나지 않는 인간들의 관계이며 4차원적 세계에서 신과의 관계이기도 하다. 경계를 긋는 공간이자 경계가 존재하지 않는 완전한 공간으로 이동할 수 있는 매개체이기도 하다. 팽창의 의미도 있고, 황금색 장식성으로 물질만능시대를 상징하는 것이기도 하다.

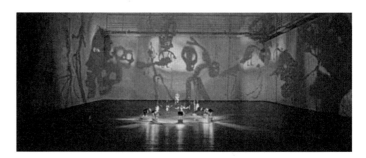

도판 53. 크리스티앙 볼탕스키. 그림자. 혼합 재료. 1984

4. 예술의 사회적 책임을 고민하는 미래의 예술가

'보이는 것을 다시 바라보기'를 목적으로 삼은 2004~2007년까지의
작품들은 미디어가 보여주는 이미지 이면에 존재하는 권력의
시선과 인간의 다층적 시선과 정체성을 담고 있다. 나는 이 주제를
캔버스의 다층적 평면구조와 상징적 이미지들을 레이어에 의한
중첩, 사진·회화·섬유의 혼용으로 표현하였다. 앞으로 펼쳐질 나의
작업세계는 바로 이를 바탕으로 이루어질 것이다. 대상을 표면적으로
접근하는 형식적 표현에 초점을 맞출 것인지, 대상의 의미화를
추구하여 우리 시대의 새로운 대안들을 제시하는 데
초점을 맞출 것인지는 전적으로 나의 선택에 달려 있다.

오늘날 현대사회에서 생산되는 모든 것들은 개인주의와
이기주의가 공동으로 만들어낸 결과물일지도 모른다. 주지하다시피
우리 사회 곳곳에서 각종 비리와 부적응 등 사회적 병리현상이
발생하고 있다. 이러한 현상은 인간을 중심에 두고 절대적 이상과
가치의 기준이 존재했던 모더니즘 사회에서는 상상하지 못했던
것이었다. 이에 나는 동시대의 예술가라는 존재는 새로운 시선으로
재현을 담당하는 생산자가 아니라 사회에 기여하고 봉사하는
참여자로서 자신의 정체성을 바꿔야 한다고 주장한다.

이는 미디어를 매개로 한 소통에서도 마찬가지다. 그것이
일방적 소통이든 쌍방향 소통이든 진정한 소통을 위한 적확한 기준이
있어야 할 것이다. 갈등과 반목이 만연한 지금, 예술가가 창조적
생산을 넘어 배려, 희생, 사랑의 정신을 담고, 나아가 그 작업이
사회적 책임을 다하게 될 때 예술의 새로운 지평이 열릴 것이다.
그리고 이는 예술에 대한 기존의 정의를 넘어 객관화된 '나'라는
존재를 본질의 관점에서 다시 바라봄으로써 새로운 소통을 시도하는
나의 예술적 방법론의 근거이기도 하다.

기존의 2차원적 평면공간에서 이루어졌던 사진·회화·섬유의
매체적 혼용을 영상으로 확장·발전시키고자 하는 것도 오늘날
소통의 개념이 현실을 넘어 가상의 세계로 확장되고 있음을 간파했기
때문이다. 앞으로도 나는 캔버스상의 다층적 평면구조를 가상과
현실 사이에서 교차시켜 또다른 영역으로 확장하는 방법론을
계속해서 모색해 나갈 것이다. 이를 위해

1. 평면의 요철 효과
2. 기억의 조작에 의한 착시
3. 공간의 간격들을 리듬감과 함께 재배치하기
4. 경험된 조각의 공간들을 이야기식으로 배열하기
5. 거울로 인한 중첩
6. 그림자의 그림자로 중첩
7. 거울인 것처럼 마주보는 겹쳐짐
8. 시각의 이동으로 만들어지는 다시점의 결합
9. 주름에 의한 중첩
10. 빛에 의한 안팎의 공존

등의 방법으로 시각화시켜 나가고자 한다.
　　위의 방법들은 아날로그적 착시 이미지로 출발하여 감상자와의
상호소통을 위해 디지털 기술을 도입한다는 특징을 갖고 있다.
아날로그와 디지털 방식을 서로 섞어 또다른 차원의 시각이미지를
만들어 전달함으로써 새로운 시각적 세계를 제시하는 것이다.
그리고 이러한 조형적 요소와 더불어 타자를 배려하는 사회적 소통을
내 작업의 내용적 기반으로 삼고자 한다.

나가며

회화의 역사는 결국 재현에 대해 화가들의 고민의 산물이다. 오랜 시간이
흘러 회화를 비롯한 예술의 장르별 확장과 혼용이 일어나면서 오늘날 미술은
연대별이 아닌 주제별로 형성되는 구조로 변모하였다. 이제 기획의 주체가 된
예술가에게 캔버스는 자연스럽게 확장이 되어야 했고, 세계를 바라보는
예술가의 시선 또한 중요한 가치가 되었다.

이제 예술에서 미디어는 단순한 도구의 차원을 넘어 감상자와의 소통의
중요한 통로가 되었다. 첨단 과학기술시대에 걸맞은 예술적 대안을 마련하기 위해
많은 예술가들이 미디어를 작업 활동의 주요한 주제와 소재로 삼고 있다.

그러나 미디어의 발전과 변화는 많은 문제를 품고 있다.
우리 사회 곳곳에서 보이는 대립과 갈등의 이면에는 미디어의 발전이 만들어낸
부작용이라고 해도 좋다. 나는 인간의 사고와 태도에 엄청난 영향을 미치는
미디어를 연구와 작업의 주제와 소재로 삼고, 동시에 비판적 관점으로 살펴보면서
궁극적으로 그것이 시각이미지에 어떤 변화를 가져오는지 고찰하고자 하였다.

미디어에 대한 인식을 토대로 이 책은 현대 뉴미디어 사회의 예술가의
역할을 재정립하기 위해 다음의 세 가지를 조명하고자 하였다. 첫째, 현대인의
다양한 정체성을 표현한 다층적 공간들을 미디어의 영향에서 비롯된 것으로 보는
나의 시선을 객관화시키고, 둘째, 미술사적 측면에서 나의 시선을 동시대의 다른
작가들의 시선과 비교하는 방식을 통해 객관화시키고, 셋째, 이를 바탕으로 앞으로
펼쳐질 나의 미래의 작업 방향을 모색하고자 하는 것이다.

이를 위해 2장에서는 미디어 시대의 다층적 평면 구조에 대한 배경을
살펴보았다. 오늘날 주요 매체인 텔레비전과 컴퓨터의 역할을 살펴보면서
소통과 메시지의 차원에서 고찰하고, 텔레비전의 일방적 소통과 컴퓨터의 쌍방향
소통을 비교하면서 매체의 확장으로 인해 현대인들의 정체성이 어떻게 변화하고
다양해졌는지 확인하고자 했다.

내 작업의 기본 구조는 다층적 평면구조로 설명할 수 있다. 나는 이 작업의 철학적 배경을 제시하기 위해 벤담과 푸코의 '파놉티콘'에서 이루어진 감시자와 권력자의 시선을 살펴보았다. 그 결과, 보이지 않는 감시체계는 새롭게 떠오른 권력층인 네티즌과 기존 권력층이 서로 감시하는 전자감시시스템으로 옮겨지고 있음을 알 수 있었다. 미디어가 만들어내는 보이지 않는 공간으로 권력의 시선이 이동하고 있다는 것이다.

오늘날 우리 사회는 포스트모더니즘 사회로 불린다. 그러나 그 안에는 여전히 모더니즘적 요소가 잠재하고 있다. 인간 내면에서 이루어지는 충돌 및 괴리, 틈으로 정리할 수 있는 이러한 병존현상의 이면에는 급속도로 발전하고 확장되는 과학기술에 있다. 그래서 나는 장 보드리야르의 시뮬라크르 이론을 바탕으로, 원본이 부재한 복제현상이 곳곳에서 일어나는 미디어 사회의 특징을 살펴보았다. 그리고 이러한 현상을 부정적으로만 볼 것이 아니라 긍정적으로 수용하고, 정보와 시각이미지의 원본과 복제에 대해 열린 시선으로 바라보는 것이 필요하다고 결론을 내렸다.

3장에서는 내 작업의 다층적 평면구조를 고찰해 보았다. 이를 위해 다층적 평면구조를 실현한 세잔, 뤽 튀망, 게르하르트 리히터의 작품을 함께 살펴보았다. 세잔의 경우, 대상의 본질을 파악하기 위해 색채의 깊이, 학습된 구성, 원근법 등의 파괴와 함께 공기의 흐름에 주목했다. 작가의 내면에서 해석한 대상을 외부로 표현하는 방법과 2차원의 평면공간에 다차원적 공간을 담는 조형적 기법을 작품에 반영하고 있다는 점도 알 수 있었다. 뤽 튀망은 보이는 것에 대한 반성과 성찰을 통해 다른 시공간의 존재를 알게 하는 방법을 제시한 화가로 유명하다. 사건과 인물을 중심으로 각각의 역할에 따르는 시공간의 변화가 주는 충격이 다층적 공간으로 연결되고 있음을 알 수 있었다. 게르하르트 리히터는 사진과 회화의 경계선에서 장르의 교차와 혼합을 통해 다차원적 공간의 이동을 제시한

예술가이다. 그가 만들어내는 아슬아슬한 경계에서 관객은 선택을 요구받고, 그 속에서 화가는 철저히 배제됨으로써 회화의 객관화를 시도했음을 알 수 있었다.

마지막으로 4장에서는 나의 〈인연〉 시리즈와 〈인지동〉을 통해 사물의 본질과 해체에 대해 살펴보았다. 이를 바탕으로 소통과 관계를 바라보는 나의 시선을 제시하였다. 앞에서 언급한 세 작가들과 내 작업의 다층적 평면구조가 어떤 공통점과 차이점을 갖고 있는지 고찰함으로써 내 작업이 갖는 시선의 객관화를 이론적 방법으로 설명하는 것도 잊지 않았다.

오늘날 전방위적으로 표출되고 있는 미디어 사회에서 자기 자신을 방어한다는 것은 의식화된 존재로서 '나'를 찾는 것이나 다름없다. 미디어가 만들어내는 다양한 이미지만큼 다양한 공간이 내면에서 생성되고 있다는 것을 잊어서는 안 된다. 결국 내 작업은 미디어가 만들어내는 새로운 정체성을 원본과 복제의 레이어의 교차, 해체, 중첩, 혼합이라는 개념으로 살펴보고자 하는 시도라고 할 수 있다.

한편 내 작업은 '봄과 보임'의 관계를 살펴보는 의미를 갖고 있다. 계층에 상관없이 무차별적 감시가 이루어지는 뉴미디어 사회에서 우리는 어쩔 수 없이 불안한 소통 관계를 품은 채 살고 있다. 이러한 문제의식 아래 나는 다양한 상징적 의미를 조형적 측면으로 분석하고, 그것이 갖는 다중적 의미를 통해 본질에 접근해나갈 것을 작품으로 제시하고자 한다. 관계의 소통을 위한 매개체이자 동시대인의 불안한 정체성을 회복시키는 주제의식을 담는 것도 잊지 않았다. 다시 말해 오늘날 우리에게 친숙한 시각이미지는 아름다움과 소통으로 다가오지만 동시에 각종 혼란의 주원인이라는 것을 숙지하고, 그것이 갖는 다중적 의미를 내 작업을 통해 이해시키고자 하는 것이다. 그러한 일련의 예술실천을 통해 미디어에 의해 황폐화된 현대인의 내면의 상처를 회복해 나가는 것이 내 작업이 갖는 궁극의 의미라고 할 수 있다.

결국 내 작업은 디지털 매체로 인한 소통의 단절을 고찰하고, 그것을 극복하기 위해 다층적 매체들의 관계를 살펴보고, 평면구조의 다층성이 갖는 예술적 차이와 다양한 소통의 구조를 미학적으로 제시하는 의미를 담고 있다.

"동시대를 이해하는 작가,
시대의 아픔에 눈을 감지 않는 작가의 태도"

자신에 대해 말씀해주시겠어요.

음…… 나이가 들면서 자신을 설명하는 것이 쉬워져야 하는데 점점 더
어려워지는 듯합니다. 저의 경우 직업에 대한 위치가 하나로 정의할 수
없어서 더욱 그러한 것 같아요. 그동안 다양한 사회적 계층과의
관계성과 소속된 환경에 따라 다양한 역할을 해왔습니다.
다소 혼란스러웠던 시기를 지나고 지금은 조금이나마 각각의 위치에서
역할을 잘 감당하고 있습니다. 사회적 역할로 저를 소개하자면
디자인 스튜디오 대표, 교육자, 예술가, 한 가정의 아내이자 두 딸의
어머니입니다. 그러나 한 줄로 소개해야 한다면, 변화가 빠른
21세기 미디어 시대를 헤쳐가고 있는 멀티 아티스트입니다.

국내와 해외를 활발히 오가며 활동을 해오셨어요. 근래 다녀온 곳은
어디세요? 그곳에서만 보고 듣고 느낄 수 있었던 건 무엇이었나요?

2016년 3월에 뉴욕, 시카고, 홍콩을 다녀왔습니다. 뉴욕에서는
〈아모리 쇼〉를 비롯한 큰 전시와 첼시의 작은 전시 등을
두루 보았습니다. 2016년 올해 준비하고 있는 개인전을 위해 첼시의
갤러리를 집중적으로 다녀왔습니다. 1년 동안 현지에서 작업이
가능한 작가 레지던시 프로그램도 조사했어요. 언제나 그렇듯이
뉴욕에서는 동시대 미술 흐름이 한눈에 들어옵니다. 시카고 방문도
인상적이었습니다. 시카고 미술관을 중심으로 근현대 작품을
들여다보면서 미술사 및 예술론에 대한 생각을 다시 정리할 수
있었습니다. 제 작업의 방향성이 동시대와 정확히 가고 있는지
확인하는 시간이었습니다.
현재 저는 소셜 미디어의 변화에 관심이 많습니다. 21세기
예술의 핵심은 무엇인지를 공부하기 위해 모방론부터 진화 심리학까지의

큰 흐름의 예술론을 다시 들여다보고 있습니다. 그것들이 어떻게 변화해 왔는지, 나아가 오늘날 이 시대의 다양한 흐름을 어떻게 담아내고 있는지를 공부하고 있습니다. 모방론, 표현론, 진화 심리학을 제외한 칸트가 강조한 형식론과 뒤샹의 〈샘〉에서 발견한 또다른 담론인 예술 정의 불가론, 예술을 사회 제도권에서 바라보는 제도론, 다양성을 인정하는 다원론 등을 근현대 작품과 연계해서 감상하고, 그 속에서 제 작업이 어떤 미술사적 시선을 갖고 있는지를 재조명하고 있습니다. 특히 요즘 몰두하고 있는 영상 작업은 사회적으로 관심이 높아지고 있는 진화 심리학 담론을 이론적 바탕으로 삼고 있습니다.

　　　　홍콩에 다녀온 이유는 미술의 흐름이 비엔날레에서 아트페어로 옮겨지는 흐름에 맞춰 경매 관련 회사를 방문하기 위해서였습니다. 앞으로도 〈아트 바젤〉 등을 중심으로 동시대 아시아 미술의 흐름에 주목하고자 합니다.

자신의 작업이 자전적이라고 생각하시나요?

　　　　자전적 요소가 부분적으로 있지만 전체 메시지는 꼭 그렇지 않습니다. 제 작업의 핵심 메시지는 미디어가 보여주는 이미지의 관계성 확장입니다. 대상이 사람이든 사물이든 작가로서의 제 시선은 사회의 움직임을 따라가고 있습니다. 물론 동시대 흐름이 저의 외적인 경험과 내면의 공간과 뒤섞이고, 그것이 제 작업에 투영되는 만큼 자전적 요소를 완전히 배제할 순 없겠지만 '나'라고 하는 개인의 바깥에서 작업이 이루어지도록 노력하고 있습니다. 2004년 이전까지는 인간을 중심으로 개인의 경험적 관계성을 주제로 작업을 해왔다면, 2004년 이후부터는 미디어의 허상 및 원본의 변질, 그리고 그것의 가공과 관련된 것을 관찰하고 있습니다. 매체에서 보여주는 현상에 동질성을 느끼며 반응하는 인간의 내적인 부분이 한 개인의

경험을 넘어 사회적·국가적 관계의 확장으로 나타나는 것에도 관심이 있습니다. 장 보드리야르의 원본과 복제에 관한 이론 위에 작가로서의 저의 시선을 덧붙이는 것입니다. 원본이 사라진 복제가 새로운 원본이 되는 실체의 존재감과 사회적 영향력을 열린 시선으로 바라보고 있습니다. 동시대를 살아가는 작가라면 누구나 고민하고 있는 문제일 것입니다. 하지만 저는 여기에서 그치지 않고, 다양성이 나올 수밖에 없는 사회 구조 속에서, 편리함이 지배하는 문명의 이기 속에서 나약해져가는 인간의 정신이 어디에 기준을 두고 살아가야 할 것인가를 열린 결말로 정리하는 데 초점을 맞추고 있습니다. 이것이 미디어가 지배하는 동시대를 바라보는 많은 작가들 속에서 저만이 갖고 있는 독창성이라고 생각합니다. 그러한 고민과 모색을 바탕으로 다층적 시공간을 만들고, 그것을 구성하는 도구인 매체를 혼용시키는 방식으로 제 작업의 형식을 만들어가고 있습니다.

작업의 자료 혹은 소재를 어떻게 찾으시나요?

작업의 자료는 일상생활에서 늘 수집합니다. 여행을 다니며 사진을 찍는 과정을 통해 각 나라마다 다른 사회적·문화적 환경에 놓인 인물들의 독특한 특징을 끄집어내려고 합니다. 특별한 경험을 안겨주는 여행지에서는 일기 형식으로 좀더 구체적으로 기록합니다. 이후 서울에 돌아와 정리한 자료를 바탕으로 작업을 진행해 나갑니다. 어떤 자료는 전시로 이어지고, 어떤 자료는 다음 작업의 재료가 되는 것입니다. 이렇게 외부의 사건을 중심으로 전개하는 일상의 감정은 강력한 시대적 사건 및 현상의 메시지로 재해석됩니다. 메모나 스케치를 비공개적으로 운영하는 개인 블로그에 올려두고, 잠자기 전이나 작업중에 새로운 영감의 재료로 삼습니다. 이렇듯 소셜 미디어로 옮겨진 나의 일상의 사건, 그리고 그것을 바라보는

개인의 감정이 미디어 작업의 기본 재료가 됩니다. 가령 정치, 경제, 사회의 복합된 문제로 발생한 이라크 전쟁을 CNN 등 미디어를 통해 접하면서 '지금 내가 보는 것들이 사실일까?'라는 의심을 품는 이들이 많을 겁니다. 저 역시 전쟁 전 모습과 전쟁 후 모습을 뉴스를 통해 접했는데요, 전쟁의 참상을 외면하고 싶은 개인의 심리 작용 때문에 상당 기간 마음이 힘들었습니다. 하지만 그렇게 정리한 자료와 생각들이 이후 미디어에 대한 다양한 기록으로 남게 되고, 다양한 감정 교류를 중심으로 이루어지는 소셜 네트워크를 활용하면서 보다 객관화되고 다른 사람의 생각을 존중하는 태도를 갖게 되었습니다. 물론 가끔 이해되지 않는 소셜 네트워크 사용자들도 있지만, 다양성이 보편화된 시대를 사는 우리는 누구도 정답을 알지 못한다고 봅니다. 위에서 말한 열린 마음으로 결론을 내리는 겁니다. 제 생각도 언제든지 틀릴 수 있을 테고요.

작업할 때 당신은 즉흥적인가요? 아니면 일관성을 가지고 질서정연하게 진행하나요?

둘 다입니다. 처음에는 의도성을 품고 작업을 시작하지만, 어느 순간 작업에 즉흥적 요소가 담깁니다. 그때마다 조형의 원리를 적절하게 사용합니다. 질서와 리듬감을 사용하고 불협화음을 내는 즉흥적 요소로 메시지를 강조합니다. 불협화음을 내는 방법으로는 장르의 혼용을 시도합니다. 물성을 강조하지 않는 작업으로 시작했다가 중간에 강한 물성을 지닌 다른 매체를 작품에 접목시키는 경우가 그것입니다. 사진을 캔버스에 출력하고, 다시 아날로그 작업으로 전환시키고, 마지막으로 강한 물성으로 표현되는 섬유공예 기법을 담는 것처럼 말이죠.

당신의 작품이 하나의 세계를 창조한다는 믿음이 있나요?

이삼십대 때는 대가의 작품과 생각을 접하면서 무의식 가운데
무언가를 새롭게 창조해야 하고, 나만의 기법과 특징을 만들어야
한다는 생각이 있었던 것 같아요. 그러나 그 시기, 통일감을 가지고
작품의 연계성을 만들어야 한다는 강박감은 이후 시간이 지날수록
작업에 한계로 다가왔습니다. 수십 년 동안 같은 작업을 반복하는
작가들의 작품이 저는 답답하게 다가왔습니다. 사십대에 들어서면서
타인의 시선으로부터 자유로워졌습니다. 작가로써 사회적 성공을
추구하기보다 나에게 충실한 작가로 살아가는 여유를 갖게 되었다고
할까요. 특정 매체에 머물지 않고 다양한 실험을 시도하고,
이론적으로 더 충실해지기 위해 공부를 하면서 작업을 즐겼습니다.
기존 작업에 미디어를 접목시키고 복합장르의 혼용을 통해 새로운
작업들을 만들어가면서 나이가 들어가는 저를 보는 게 행복합니다.

하루 중 언제, 어느 정도 작업하나요?

매일매일 작업을 하지는 못하지만 매일 생각을 합니다. 작업의
원초적인 보이지 않는 기원으로 작용하는 인간에 대해, 삶에 대해 늘
고민합니다. 비록 그 끝은 알 수 없지만, 내게 남아 있는 생명의 시간을
놓고 매일 깊이 묵상합니다. 생각이 지나쳐서 밤을 새는 경우도 있고,
감정을 주체하지 못하고 흥분하고 울기도 합니다. 어떻게 살아가는
것이 옳은 것일까, 어떻게 해야 후회 없는 삶을 살 수 있을까, 인생이
허무함으로 끝나지 않으려면 무엇을 해야 할까 등을 늘 생각합니다.
그러한 생각이 '관계성'을 생각하는 삶의 태도로 나타나고,
결국 사회적 현상을 접목시킨 제 작업으로 표현되는 듯합니다.
　　　저는 이러한 생각이 구체화되고, 그것이 작업의 재료로 삼아도

좋은 시점에 몰아서 작업을 하는 편입니다. 앞에서도 밝혔듯이, 예술가라는 하나의 직업으로 살 수 없는 형편이기에, 제게 주어진 환경을 인정하고, 그 안에서 내가 할 수 있는 최선의 선택을 합니다. 마음이 열정으로 가득 찰 때, 혹은 반대로 감정이 차갑게 식을 때 작업을 시작합니다. 그러고 보면 내 삶의 균형은 오롯이 작업을 통해 이루어지는 듯합니다.

작업을 하지 않을 때는 주로 무엇을 하시나요?

영화를 봅니다. 새로운 영화는 꼭 극장에 가서 봅니다. 극장을 자주 찾는 편이라 간혹 더는 볼 영화가 없을 때도 생깁니다. 독립영화도 자주 봅니다. 기독교 신앙을 갖고 있어서 삶에 어떤 틀을 갖고 있는데, 예술가로 살다보면 그것이 오히려 갈등으로 작용하는 경우도 많습니다. 그러다 보니 질문으로 시작해서 질문으로 끝나는 숱한 경험을 하게 되었고, 그 과정을 통해 예술가에서 신앙인으로 정리되었습니다. 얼마 전 요로고스 란티모스 감독의 영화 〈더 랍스터〉를 보았는데, 결혼, 사랑, 그리고 인간의 욕망과 한계에 대해 열린 결말로 표현해서 인상적이었습니다. 그 영화를 통해 사회의 정의, 그것에 따른 인간의 사랑에 대해 생각하게 되었습니다. 물론 지금도 '사랑'이라는 거대한 주제를 고민하고 있습니다. 운동도 다시 시작했습니다. 정신력의 원천이 체력이라는 생각으로 몸의 근육을 기르기 위해 노력하고 있습니다.

작업에 개념과 이론이 깊이 배어 있는 경우가 있죠.
그런 작업은 어떻게 생각하시나요?

개념 작업은 나이가 들면서 더욱 매력적으로 다가옵니다. 어렸을 때는 보이는 것, 즉 미적 요소와 독특한 기법 등에 집중했다면, 지금은 눈에 보이는 것보다 작가의 시대정신이라고 할 수 있는 '생각'을

읽고자 합니다. 작가의 내면의 깊이에 감동을 받습니다. 사실 눈에 보이는 것에 대한 강한 집착은 작가의 에너지와 열정의 결과이기에 중요합니다. 그러나 나이가 들고 예술의 여러 단계를 거치면서 그동안 보지 못했던 다른 세계를 발견하게 되었습니다. 그 다른 세계를 알아보고 가치를 인정하는 소수의 예술가가 다수의 관객보다 중요하다고 봅니다. 특히 박사 논문을 쓰면서 예술론의 7단계를 깊이 분석하고, 시대마다 다른 예술의 정의를 깊이 고민할 수 있었습니다. 그 경험을 통해 우리 시대에 새롭게 만들어지는 장르에 관심을 갖게 되었고, 다른 작가들의 시선은 어떻게 움직이고 있는지 관찰하게 되었습니다. 단순히 외국의 새로운 이론을 모방하는 것이 아니라 나만의 독창적 방법으로 이론을 펼쳐나가는 개념 미술 작업은 몇 시간을 감상해도 질리지 않습니다. 특히 요즘은 미디어 작업을 하는 작가들에게 큰 영향을 받고 있습니다.

미술가로 성공한다는 건 어떤 정도까지일까요?

영화배우 짐 캐리가 어느 시상식에서 "누구나 돈과 명성을 얻고 꿈꿔 왔던 모든 일을 다 할 수 있어야 한다. 그게 해답이 아니라는 걸 깨달을 수 있게 말이다"라고 소감을 밝힌 걸 보았습니다. 어느새 저도 짐 캐리의 고백이 무엇을 의미하는지 알아버린 나이가 되었습니다. 자신도 모르는 사이에 학습된 성공에 대한 일반적인 개념이 나이가 들면서 주관적이며 구체화된 개념으로 바뀌게 되었습니다. "미술가로 성공한다는 건 어떤 정도일까요?"라는 질문에 대한 주관적 답변은 인간으로서 자신을 드러내는 일을 할 수 있는 기술을 가지고 혼자만을 위해 살았는가, 아니면 다른 이들과 더불어 살았는가에 대한 대답으로 고백할 수 있을 것 같습니다. 이제는 성공의 높이보다는 성공의 넓이를 얘기하고 싶습니다.

동시대 작가들의 작업과 전시를 유심히 보시나요?

그럼요. 특히 미디어 작업을 유심히 보고 있습니다. 2016년 2월과
3월에 뉴욕의 모마MoMA에서 마리아 하사비Maria Hassabi의 퍼포먼스
작품 〈플라스틱PLASTIC〉을 보면서 최근 미디어에서 나타나는 움직임,
거리, 위치의 의미를 고민할 수 있었습니다. 제가 모색하고 있는 다음
작품과도 연결성이 있어서 공부하는 마음으로 꼼꼼히 보았습니다.
생명이 있는 것과 생명이 없는 것에 존재하는 흐름, 약간의 움직임에
반응하는 시공간의 변화, 그리고 그것의 의미…… 현실 세계와 가상
세계 속 인간의 한계성과 창조성을 통해 그 속에 내재한 인간의 잔인함과
욕망을 고민하며 동시대 작업들을 유심히 보고 있습니다. 지구의 주체로
살아간다는 이유로 인간이 말살하는 수많은 자연물을 아파하면서
오히려 사라져야 할 것은 인간이 아닐까를 늘 고민하고 반성합니다.

당신은 시대에 대해 어떤 책임을 느끼고 있나요.

작가라면 누구나 시대에 대한 크고 작은 책임의식을 갖고 있을
겁니다. 저는 좀 지나치게 생각하는 편이에요. 선배들에게 아쉬웠던
부분, 앞 세대가 해줬더라면 좋았을 일들이 결국 우리 세대에게
숙제로 이어져왔으니까요. 그 과제 앞에서 선배들이 그러했던
것처럼 각자의 환경에 따라 선택을 하는 거죠. 어떤 사람은 시대의
문제 앞에서 무거운 책임감을 지고, 어떤 사람은 이른바 파놉티콘
이론처럼 외부에서 강요되는 시선을 의식해 흉내를 내는 데 그치는
이도 있습니다. 그런데 정작 선택에 대한 옳고 그름의 판단은
아무도 하지 않습니다. 그저 개인의 양심에 맡기는 거죠. 물론
세월의 무게만큼 한 개인에게 부과되는 책임에 대해 자신의 모든
것을 내어놓을 필요는 없을 겁니다. 책임은 결국 '선택'입니다.

각자의 위치에서 경험한 책임 의식이 있고, 합당한 선택을 남보다
앞서서 하거나 혹은 당장 여건이 허락되지 않아서 늦게 하더라도
자신에게 주어진 책임이라는 숙제를 실행하면 됩니다. 저는 학교에서
제자들에 대한 책임감을 많이 느낍니다. 작가로써, 사업가로써 겪은
시행착오를 제자와 후배들은 겪지 않았으면 하는 마음이 큽니다.
제가 할 수 있는 범위에서 선생으로서의 책임감을 묵묵히 수행하기
위해 늘 노력합니다.

당신의 작업에서는 기존 미술의 관습으로부터 벗어나고자 하는
꿈틀거림이 느껴집니다. 당신에게 지키고 싶은 전통은 무엇인가요?
반대로 탈피하고자 하는 관습은 무엇인가요?

작품에 대한 한계를 느끼며 심하게 좌절했던 시기가 있었습니다.
그 힘든 시간을 거치며 "새로움은 없다. 다만 과거의 모방으로 재해석된
변형이 있을 뿐이다"라는 생각을 갖게 되었습니다. 작가라면 누구나
열심히 노력하여 새롭다고 여겨지는 것을 내놓았는데 얼마 가지
않아 지루함을 느끼는 경우가 종종 있습니다. 저도 마찬가지여서,
또다른 새로움을 계속 추구하고 작업에 접목시켰는데도 새로움에
대한 갈증은 해소되지 않았습니다. 결국 한동안 작업을 하지
못하게 되었을 때 문득 새로운 기술과 기법이 단지 도구에 지나지
않구나, 그것이 내 생각의 깊이를 따라가지는 못한다는 생각이
들었습니다. 그 순간, 과거의 작업을 다시 돌아보고, 내면의 흐름
속에서 저의 마음을 정면으로 바라보았습니다. 2009년 이후부터
지금까지 자아와의 일대일 대화를 통해 궁극적으로 '어떤 삶을
살아가야 하는가'를 작업의 태도로 삼게 되었습니다. 그 결과, 과거의
어떤 존재는 뿌리를 인식한 근원적 사랑으로 접근하게 되었고,
전통을 부정하지 않고 긍정적으로 포용하고 수용하는 시선을 갖게

되었습니다. 전공인 섬유미술을 공예의 한 부분이 아니라 동시대 미술의 새로운 시선으로 적극적으로 해석하게 되었습니다.

언제 가장 혼란스러우세요?

사실 늘 혼란 속에 있습니다. 그래서 늘 평안함을 유지하려고 노력합니다. 사회 활동을 하면서 내 안에 잠재된 분노를 갑작스럽게 발견할 때마다 깜짝 깜짝 놀라곤 합니다. 삶을 살면서 나도 모르게 수많은 관계 속에서 받은 상한 감정이 사회적 체면과 규범으로 억제되었다가 전혀 준비되지 않은 상황에서 갑자기 드러날 때 부끄러움을 느낍니다. 그리고 그때마다 인간의 원초적 문제점과 곤고함을 느낍니다. 죽음에 대해서도 자주 생각합니다. 생명이 끝날 무렵 나는 어떤 모습일까를 생각합니다. 그래서 어떻게 살아야 할까, 어떤 모습이어야 할까를 생각하다가 동굴 속으로 들어가버립니다. '사랑' 때문에 큰 혼란을 겪기도 했습니다. 사랑이라는 개념은 참 좋고, 영원불변의 개념이지만, 인간의 변하는 사랑, 기독교 신앙의 사랑, 애증으로 변하고 만 사랑에 대한 정의를 내리지 못해서 한동안 심하게 아팠습니다. 지극히 개인적인 부분이라 자세히 말할 순 없지만, 어느 정도 정리가 되었다고 말하고 싶습니다.

지금 몰두하고 있는 작업은 어떤 시점에, 어떤 계기로 변화를 맞이하게 된 건가요? 특별한 이유가 있나요?

경제적·정신적으로 갑자기 어려움을 겪었던 시기가 있었습니다. 그 힘든 시기에 많은 것을 강제적으로 내려놓았을 때 인간이 의외로 자살의 유혹에 쉽게 직면한다는 것을 알았습니다. 매일매일 쏟아지는 무거운 현실에서 숨을 쉬고 싶다는 생각이 결국 죽음으로 이어졌습니다.

죽음만이 그 고통을 끝내주는 유일한 방법이라고 생각했습니다. 눈만 뜨면 늘 죽음을 생각하고, 살아 있음을 저주하며 끝없는 터널에서 홀로 걸어가고 있을 때 뜻밖에도 죽음과 정반대에 놓인 생명에 대한 강한 애착이 생긴 계기들이 생겼습니다. 바로 '감사함'과 '가족'이었습니다. 죽음을 생각하는 동시에 이 어려움을 극복하고 살아날 방법은 없는지를 고민하던 시점이었습니다. 바로 그때가 자신을 냉정하게 바라보고 나의 연약한 모습을 그대로 인정함으로써 모든 것에 감사하는 마음이 생기는 때라는 걸 알았습니다. 갈증을 해소할 매개체인 물, 물을 담는 그릇, 그릇을 담는 또다른 공간, 확장되는 사각형, 사랑의 공간, 가정으로의 확장, 삶의 목적과 의미이자 생명의 근원인 심장을 생명의 새로운 출발로 생각하게 되었습니다.

그 변화의 핵심은 무엇일까요?

아내를 살리고자 했던 남편의 '희생적인 사랑'입니다.

이 책의 텍스트와 작업을 통해 미술과 시대의 변화를 읽어내기 위한
작가님의 관심이 느껴집니다. 지금 우리는 어떤 시대를 살고 있는 걸까요?

수많은 내재적 분노를 품고 있는 시대라 생각합니다. 하지만 많은
의인들의 자발적 실천으로 사랑과 희생이 일상에 내려앉고,
긍정의 희망을 가진 이들이 숨 쉬는 시대가 되기를 소망합니다.

작가님의 작업이 동시대 우리의 삶을 정확히 그려낸다고 생각하시나요?

살아오면서 명백하고 정확한 것이 있을까요? 정확하다고
여긴 것들에게서 더 큰 오류를 발견하게 되는 것이 세상사 아닐까요.

작업을 통해 동시대의 삶을 확률적으로 정확히 그려내기보다
작가로서의 내 시선이 동시대의 시선에 동참하는 것만으로도
감사합니다. 동시대를 이해하기 위하여, 그리고 시대의 아픔에 눈을
감지 않는 작가의 태도로 캔버스를 대하고 있습니다.

무라카미 하루키는 이렇게 말했습니다.
"작가의 일은 사람들과 세계를 관찰하는 것이지 판단 내리는 게
아니"라고요. 작가님은 어떤 쪽에 속하시나요?

젊었을 때 저에게 남다른 실행력이 있었습니다. 이른바 직관력이
뛰어나다고 사람들이 늘 얘기했습니다. 그러나 한편으로 확신에
찬 판단이 혼란을 야기한다는 것도 깨달았습니다. 그래서일까요.
나이가 들수록 판단을 내리는 것에 유보적인 제 자신을 발견합니다.
더욱 세심하게 관찰하고, 기다리고, 보이지 않는 부분을 보기 위해
다각도로 생각하게 됩니다. 인간의 다양성과 세계의 움직임을 아무런
편견 없이 보려고 노력합니다.

모든 인간은 마음속에 아픈 부분이 있지요.
작가님은 어떠세요?

소중한 것을 잃었을 때였습니다. 저는 '사람'을 가장 소중히 여겼습니다.
그런데 인간의 욕망이 만들어낸 오해 속에서 관계가 단절되었을 때,
즉 믿었던 사람으로부터 심한 배신을 당했을 때 참 아팠습니다.
그 순간, 나의 한계를 보게 되었습니다. 그렇게 부정과 긍정을 오가면서
나의 오류를 인정해야만 했던 시간은 다시는 경험하고 싶지 않습니다.

작업을 하는 자신에게 늘 영향을 끼치는 것이 있다면 무엇인가요?

신앙입니다. 어느 순간 내 삶에 깊이 들어온 기독교 신앙은 많은
부분에서 영향을 미치고 있습니다. 철학적 부분과 성경적 해석,
한계를 가진 인간으로서 삶을 살아가는 모습에서 충돌과 혼돈, 타협,
회개 등 다양한 감정의 변화를 겪습니다.

어떤 작가들이 당신에게 영향을 끼쳤(치)나요?

신디 셔먼, 세잔, 리히터, 자코메티, 루치오 폰타나, 마크 로스코.

서자현에게 미술이란 무엇인가요?

보이지 않는 감동을 보이게 하는 것입니다. 오감五感을 통해 전달된
다양한 감정을 눈에 보이는 조형적 요소와 원리를 통해,
눈에 보이지 않는 내면의 감정을 시각적 이미지를 통해 감동으로
전달하는 것입니다.

아직 자신이 풀지 못한 작업의 아쉬움은 없나요?
그것을 해결하기 위해 어떤 고민을 하시나요?

영상 기술을 계속 연마하며 공부하고 있습니다. 소셜 미디어로
작품을 표현하기 위해 3차원 작품으로 영역을 확장하고 있습니다.
프리미어 등 기존 기술 외에 시네마 4D 등 새로운 영상프로그램을
익히고 있습니다. 애니메이션 작업이 좀더 자유로워지면 현대미술과
디자인의 접목을 통해 대중과 원활하게 소통하는 작업을 만들어낼
것으로 기대합니다.

한 작가의 작업세계를 이야기하다보면 여러 가지 관점과 입장이
드러나게 됩니다. 그럼에도 불구하고 평론가, 큐레이터, 관객들은 하나의
'과녁(표적)'을 요구하게 됩니다. 작가님에게 그 과녁은 어디에 있을까요?

인간과 사랑입니다. 풀어가는 연결고리는 관계성입니다.

그렇다면 미술이 할 수 있는 것은 무엇일까요?

22세기, 23세기에 인간이 할 수 있는 것이 남아 있을까요?
과학기술이 인간의 일자리를 빼앗고 있는 시점에서 인간은 쓸모없는
하류층으로 전락할 수 있다는 경고가 연일 뉴스를 장식합니다.
인공지능AI이 시대의 보편어가 되었을 정도니까요. 그러나 그 속에서
미술은 인간의 복잡 다양한 심상과 섞여서 예측할 수 없는 새로운
창조물을 만들어내거나 생각하는 유일한 장르이자 매체입니다.
인공지능에 대항할 수 있는, 인공지능조차 예측할 수 없는 결과를
만들어내는 유일한 대안이 미술이 아닐까요?

인터뷰.
윤동희 / 북노마드 대표

대화 15

"The attitude of an artist who understands
the contemporary era and refuses to take away
her eyes from the pain of the time"

Could you please tell us about yourself?

Um, as I'm getting older, I feel like it is getting more difficult to explain myself. It is because my job status cannot be defined as something definite. So far, I have been playing various roles according to various social relations. After all these confusing periods, I am doing quite fine in my various roles. I am a director of a design studio, an educator, an artist, and a wife and mother of two daughters. But if I have to introduce myself in one sentence, then I am a multi artist who is pulling through the 21st media era that is changing fast.

You have been working actively internationally. Where did you go recently? What are things that can be seen or felt there?

In March, 2016, I went to New York, Chicago, and Hong Kong. In New York, I saw big exhibitions including <Armory Show> and other small exhibitions in Chelsea. Since I am preparing my solo exhibition this year, I visited many galleries in Chelsea more attentively. And I researched about artist residence programs where an artist can work in New York for one year. As always, in New York, we can see the contemporary art trend. It was impressive to visit Chicago. By reviewing many modern and contemporary art works in the Art Institute in Chicago, I could organize my thoughts about art history and art theory. It was quite precious time for me to confirm whether I am working right in the contemporary art trend. I am very

interested in the changes of social media. Also to study the essence of the 21st century art, I am reviewing again major trends in art theory from mimesis theory to evolutionary psychology. I am studying how they changed and how they explained various contemporary trends. Other than mimesis theory, expressionism, and evolutionary psychology, I am also studying Kantian formalism, discourse on art that cannot be defined after Duchamp's <Fountain>, art institutionalism, and art pluralism which respect artistic diversity. So based on these various theories and views, I'm reviewing other artists' works and my own artworks. Especially, my recent video work is theoretically based on evolutionary psychology.

I went to Hong Kong to visit art auction companies since main artistic stage has changed from biennale to art fair. I would like to focus on artistic trend of contemporary Asia art in art fairs including Art Basel.

Do you think that your work is autobiographical?

There are something autobiographical, but the whole message is not so. The essential message of my work is expansion of relations of images in media. Whether objects are human beings or things, my gaze as an artist follows social movement. Since contemporary trend affects my experiences and my inner feeling and also is reflected in my artwork, there must be some autobiographical aspects. But still I try to work outside of 'myself'. Before 2004, I focused on individual experience

relation. But since 2004, I have focused on illusion of media, alteration of original images, and its making process. I am also interested in the way individuals' experiences expand into social and national relations. To Jean Baudrillard's theory on the original and simulacra, I add my view as an artist. I am open to the idea that the copy without the original becomes a new original and this new original has a great impact. It may be one of problems that most contemporary artists agonize over. But more than that, I am considering where humans should put their spiritual willingness in such diverse social structure and modern convenience. I think this is my own originality among other contemporary artists who work in such media dominant era. I have been making my own artistic way by creating multilateral spatial time based on those concerns through media.

How do you find resource or subjects for your artwork?

I always collect resource for artwork in my daily life. While traveling, by taking photos, I try to take out unique characteristics of individuals in various social and cultural circumstances in every country. In special travel destinations, I record every experience in a form of diary in more detail. After coming back to Seoul from travel, I work based on diaries that I wrote. Some records turn into something in the exhibition and some records become materials for the next work. Such daily feeling or emotion around external events is reinterpreted as powerful historical events or phenomenal message. I post

personal memos or sketches to my personal private blog and refer to them as source for new inspiration before going to bed or while working. Like this, my daily event posted on social media and personal feeling toward those posting are all basic source for my media work. For instance, when we see Iraq war on CNN, there must be some people who doubt whether this war is really happening or not. I also came to know about Iraq before war and after war, I had difficult time since I didn't want to accept such horrible misery of war. But, those records and documents I wrote become various records on media and by using social networks where various emotional exchange is possible, I was able to have more objective attitude to respect others' opinions. Even though there are some social network users whom I cannot understand, nobody knows the answer in this period of diversity. So, we should have an open mind. Also my thought might be wrong.

Are you impromptu while working? Or Are you working with consistency in a certain order?

Both. At the beginning, I start with a certain intention. But at some point, there are always some impromptu elements. Then I try to apply some plastic theory. I use order and rhythm and emphasize messages with impromptu elements of dissonance. To create dissonance, I try to combine different genres. For instance, while beginning without emphasis on materiality, I sometimes add other materials that have strong materiality.

It is like I print out a photograph on the canvas and then turn it into an analog work and then add textile craft techniques.

Do you believe that your artwork creates a world?

In my twenties and thirties, I thought that I should create a new thing and my own techniques, just like great artists. But such obsession about originality and uniqueness has put limitation in my artwork. Artworks by artists who repeat similar artistic styles made me feel stifling. In my forties, I became quite free from others' gaze. Rather than searching for social success as an artist, I became more content with myself as an artist. I kept trying various experiments not sticking to a certain media and enjoyed working while studying theories. I am quite happy to see myself getting old by combining new 3

When and how long do you work every day?

I am not able to work every day, but I think about my work every day. I always think over human beings and life in general that are essential origins of artwork. Even though I don't know about its end, I always contemplate time left to myself. While thinking hard, I sometimes sit up late or cry badly because I couldn't control my emotion. I always contemplate how I should live so that I wouldn't regret and what I should do to end my life in vain. Such thoughts about life are represented in my life attitude about relationship and finally in my work

combined with social phenomenon.

I prefer to work at once when my thoughts are more materialized and ready to be used for my art work. As I mentioned before, since I cannot live with a certain job, I try to acknowledge such given circumstances and make a best choice in them. When I am full of passion or out of feeling, I start to work. In a sense, the balance of my life is achieved through artwork.

What do you do when you do not work?

I see movies. I always go to the movie theater to see new movies. Since I go to the theater quite often, so sometimes there are no more movies left to see. I also enjoy independent films. I have a certain frame in my life as a Christian, but sometimes it causes inner conflict. Thus I repeatedly experienced that I started with a question and ended with another question. Through those processes, I came to define myself from as an artist to a Christian. Recently I saw <the Lobster> directed by Yorgos Lanthimos. It was quite impressive in that it expresses marriage, love, and human being's desire and limit without a definite ending. Through this movie, I came to think about social justice and human's love. Of course I still contemplate big idea of 'love'. I resumed workout. In thinking that mental strength is based on physical strength, I am working to build physical muscles.

Some artworks are deeply involved with concepts and theories.
What do you think about them?

Such conceptual works became more attractive to me as I got old. While I was more concerned with something visible or aesthetic elements and unique techniques, now I am more concerned with 'thought' that is an artist's spirit of the times. I am more moved with artist's inner depth. In fact, obsession about something visible is also important because it is the result of artist's energy and passion. But as I got old and went through various artistic stages, I came to discover a whole new world. I realized that a few artists who acknowledge different worlds are more important than many viewers. Especially, while I was writing my ph. D thesis, I analyzed seven stages of artistic theory and contemplated different definition of art in different eras. Through this experience, I came to have interest in new genres in our time and observe how other artists' views change. Conceptual artwork that expands its own theory in its original method away from following just foreign new theories makes us bored. I am more influenced by media artists.

To what extent does an artist succeed?

I recently saw Jim Carrey saying at a certain award ceremony that everybody should get money and fame and achieve all that they dreamed of, so that they would realize that it is not an answer they've been looking for. Before I knew it, I got old

enough to understand what Jim Carrey meant. General concept about success learned unwittingly turned into more subjective and embodied concept. My answer to the question is to confess whether I lived my life only for myself or whether I lived my life with others. Now I would like to talk about the width of success rather than its height.

Do you see your contemporary artists' exhibition and works attentively?

Definitely. I am more attentive to media art especially. In February and March, 2016, I saw Maria Hassabi's performance work <Plastic> at MoMA. I thought over meaning of movement, distance, and position represented in recent media artworks. Since this work is quite closely related to my next work, I studied this work more thoroughly. Flow between living things and nonliving things, changes of time-space that respond to slight movement, and its meaning... I am contemplating humans' cruelty and desire in their limitation and creativity in reality and virtual reality. Humans who claim sovereignty over the earth destroy the nature. But I always regret that it is humans that should disappear in the earth..

What responsibility do you have about the era?

I believe that every artist has some sort of responsibility about the era she or he lives in. I think too much about it. It is

because something that our senior artists lacked or should have done has become our problems in the end. As our predecessors, we also make a choice before such problems of the era. Some artists feel great responsibility while others just pretend to take responsibilities because of others' compulsive gazes just like in the theory of panopticon. However, nobody judges whether their choices are right or wrong. It only depends on an artist's conscience. An artist doesn't need to sacrifice everything before his/her responsibility as an artist. Responsibility after all is a 'choice'. Every artist experiences responsibility on his/her own and it will be fine for him/her to carry out responsibility in his/her own right time. I feel great responsibility about my students in school. I want them not to experience failures that I experienced as an artist and businessman. I always try my best to carry out my responsibility as a teacher.

can feel that your artwork tries to break away from the convention of existing art. What tradition do you want to keep? In opposite, what convention do you want to break?

There was a time that I was frustrated in my limitation. Throughout such hard times, I came to conclusion that there is nothing new and only something reinterpreted by mimesis of previous artworks. Even though an artist presents a new thing, it usually becomes familiar sooner or later. In the same manner, even though I continue to look for new things and apply them to my work, I still want something new more. While

I couldn't work at all for a while, it flashed across my mind that a new technique and skill is only a tool which cannot express the depth of my thought. So, I reviewed my previous work and faced my mind attentively. Since 2009, I've been working based on a question, 'how should I live?'. Thus, I came to consider something as genuine love rooted in the tradition and accept it positively. I came to consider textile art as one part of contemporary art, not as craft.

When do you feel confusion most?

In fact I am always in confusion. So I try hard to keep calm. I am shocked whenever I find out my dormant anger in my social life. I feel shame when such repressed anger in social norm burst out suddenly. And I feel human's basic problems and sufferings. I also think about death. I wonder what I would look like when I die. So again I return to my own inner cave after thinking over how I should live and what I should look like. I also felt confusion because of 'love'. Even though ideal love is good and eternal, I suffered for a while since I couldn't define human's changeable love, love in Christianity, and love turned into hate. It is quite personal and private, so I cannot tell you in detail, but I believe this is quite taken care of.

What brought such change in your current work?
Is there any special reason?

I had a time when I was suffering from financial and emotional difficulties. I realized that when someone is forced to give up everything in his/her hard time, then it is easy to fall into temptation of suicide. My wish to breathe freely in such harsh reality led to death. I thought that death was the only way to end this suffering. I only thought about death all the time and cursed the fact I was still alive. While I was walking alone in the endless tunnel, I happened to have opportunities to wish for life. It was 'gratitude' and 'family'. While I was thinking about death, at the same time I was thinking over how to get over this difficulty and survive. And I came to realize that this was the time for me to look at myself more calmly and acknowledge my weakness and then give thanks. Water that quenches thirst, a bowl for water, another space for a bowl, expanding square, space for love, expanding to home, heart that is the purpose and meaning of life and the source of life – these were formed as a new starting point for me.

What would be the core of such change?

It was a husband's 'sacrificial love' to save his wife.

I can feel your great interest in changes of art and time throughout your text and artwork. What era are we living in right now?

I think it is the era that bears numerous inner angers.
Nevertheless, I wish many great people voluntarily carry out

love and sacrifice in daily life so that positive hope would be dominant.

Do you think that your work represents our contemporary life precisely?

Is there anything precise and obvious in our life? Isn't it our life that we find greater faults in something that is firmly believed to be true? Rather than representing our life precisely in my work, I am grateful to be part of contemporary points of view. To understand this era and not to be silent about the agony of the era, I've been working.

Murakami Haruki says as follows, "Artist's job is to observe human and the world, not judge them." How about you?

When I was young, I had a special executive ability. I always told people that I had good intuition. However, at the same time, I realized that such firm judgment might cause confusion. Maybe that's why I became more reluctant to make a decision as I got old. I try to observe more carefully, wait more, and think in many different ways. I try to see diverse humans and world without any prejudice.

Every human being has some sore points? How about you?

It is when I lost my precious thing. I consider 'people' as

the most precious. However, when the relationship ends in misunderstanding by human's desire, or when someone I truly trust betrays me, I am hurt badly. At that moment, I see my limitation. I don't want to go through such horrible time when I had to acknowledge my faults.

What always influences your work?

Faith. Christianity that penetrated in my life without knowing influences me very much. I am going through various emotional changes, such as confusion and repentance while I am living as a human being who has limitation.

Which artists influence you?

Cindy Sherman, Cezanne, Richter, Giacometti, Lucio Fontana, Mark Rothko.

To you, what is art?

It is what makes invisible impression visible. It touches people's heart with inner emotion felt through five senses and expressed through artistic forms and colors.

Is there anything you still want to achieve in your artwork? What do you still do to solve this?

I am studying image techniques. To realize my work in social media, I try to expand my work to 3D work. I am studying Premier, Cinema 4D, and other new image techniques. I expect that I can create works that can communicate more freely by combining contemporary art and design.

When we talk about an artist's work, then there must be various views and positions. Nevertheless, critics, curators, and viewers want one 'target'. Where is your target?

Human and love. Their link is the relationship..

Then, what does art do about this?

Will there be anything human can do in the 22nd and 23rd century? We continuously hear the warning that human can be useless when technology takes human's jobs. AI became an ordinary word, really. But, in this AI era, art is the only one that can think and create a new thing through human's complicated emotion. Isn't art one and only alternative to AI that can create something that even AI cannot predict?

Interviewed by
Yun Dong Hee / Publisher, Booknomad Publication Studio

Abstract

A theoretical study on multi-layered plane structure in contemporary

- Mixed media of photograph, painting, and fiber art

Seo, Jahyun

Dissertation for a Doctorate Degree

Major of Fiber Art

Dept. of Design & Craft

Graduate School of Hong-Ik University, 2010

Supervised by prof. Chung, Kyoung-Yeon

This study aims to show an objective view of the artistic multiplicity of space arising from multi- layered perspectives and multi-layered identities regarding the media by contemporaries. Behind the visual images delivered by the media, there exists multiple objectives, and newly created invisible power. This power, along with the existing power, are the netizens, who have newly appeared through the Internet medium. The present researcher aimed to study the perspectives of these two powers by exploring Jeremy Bentham (1748 to 1832)'s Panopticon, which has theorized the perspective system of architecture, and French philosopher Michel Foucault (1926 to 1984)'s form of power structure as perspective in the view of visual arts in the modern new media society.

The confused consciousness of today is attributable to the impact of perspectives created by the media, and this phenomenon is interpreted as the clash between postmodernism and modernism. Rapidly developing scientific technology devoid of thoughts and reflection on the criteria of value abolishes the existing relationship frameworks and exceeds the concepts of time and space. And thus contemporary artists deliberated on re-creating and depicting non-existent space, and media artists in particular, turned to the world with a perspective which transcend time and space. For example, interactive installation works by Christa Sommerer (1964~) and Laurent Mignonneau (1967~) are prime examples which question the artist that finishes the work and the communication methods with the media. This suggests that in the future the viewer will take an important role in the completion of art pieces, regardless of time and space.

In order to study perspectives of multi-layered plane structures, the researcher selected Post-Impressionist artist Paul Cézanne (1839 to 1906), and modern artists Luc Tuymans (1958~) and Gerhard Richter (1932~) as precedent research artists. The reason is that Cézanne rejected the laws of classical perspectives in exchange for a system of color gradations and constructed multi-layer structures by creating three-dimensional quality in plane structure. Luc Tuymans, in the process of visualizing his subjects, guided the viewer to the subject, thereby deliberately introducing a way of viewing the 'visible world' from a different perspective. Richter studied the reason and direction of media mixing by 'crossing' mediums through the use of paintings and photographs. Richter employed his own painting as a means for exploring how what we see is not the whole truth, pursued objectification of paintings by completely removing his opinions, and used photographs to make himself completely impersonal in the paintings. In addition, he successfully redefined media in art history, which was vertically ranked with paintings at the top, into a horizontal position, and created a new foundation for modern art.

Finally, the present researcher categorized the multi-layer plane structure into internal and external aspects, and analyzed the multi-layer plane structure expressed in the researcher's works and the multi-layer plane structure created by overlaying internal identities and external images. A connection was made with the common identity from the media and copied photographs, and the relationship between the original and copies of photographs was used to portray multiple internal identities of the modern

man displayed in multiple spaces. With this approach, the photographs produce new time and space and the subjects within that realm can become an original which again creates new life. The recognized identity was also identified as multi-layered plane structure. The internal human framework, invisible beneath multiple layers, are represented by the multi-layered space of the canvas and expresses the researcher's conflicted artistic identity in the comparison of modernism and post-modernism. This study was able to identify in the process of the research that the core structure of relationships between media is revealed through the researcher's multiple perspectives on the modern new media society in the present researcher's own works.

- Andrew, Benjamin and Peter Osborne, ed. *Walter Benjamin's Philosophy: Destruction and Experience. Warwick Studies in European Philosophy.* London and New York: Routledge, 1994.

- Chales, Jencks, *The New Moderns: From Late to New-Modernism,* New York: Rizzole, 1990.

- Gerhard, Richter, *"Notes 1966~1990"*, Gerhard Richer, Tate Gallery, 1991.

- Jacques, Lacan, *Écrits: A Selection,* London: Tavistock, 1977.

- Jameson, Fredric, *Postmodernism, Or, The Cultural Logic Of Late Capitalism. Post-Contemporary Interventions.* Durham: Duke University Press, c1991.

- Jean, Baudrillard, *Simulacra and Simulation,* London and N.Y: University of Michigan Press, c1994.

- Jeremy, Bentham, *Panopticon; or, The Inspection-House, U.S, Panopticon Writings.* edited and introduced by Miran Bozovic. London and New York : Verso, 1995.

- Johnston, Adrian, *Zizek's Ontology: a Transcendental Materialist Theory of Subjectivity,* Evanston: Northwestern University Press, c2008.

- Koepnick, Lutz, *Walter Benjamin and the Aesthectis of Power. Modern German Culture and Literature.* Lincoln, NE: University of Nebraska Press, 1999.

- Marcus, Laura and Lynda Nead, ed. *The Actuality of Walter Benjamin,* London: Lawrence & Wishart, 1998.

- Maurice, Merleau-Ponty, *Cézanne's Doubt in The Merleau-Ponty Aesthetics Reader: Philosophy and Painting,* Northwestern: University press, 1993.

- McCole, John, *Walter Benjamin and the Antinomies of Tradition,* Ithaca, N.Y: Cornell University Press, 1993.

Mehlman, Jeffrey, *Walter Benjamin for Children: an Essay on His Radio Years,*
Chicago: University of Chicago Press, 1993.

Michel, Foucault and Hubert L, Dreyfus and Paul, *Rainbow.*
Michel Foucault Beyond Structuralism and Hermeneutics, Chicago:
The University of Chicago Press, 1982.

Miller, Jim, *The Passion of Michel Foucault,* New York: Anchor Books, 1994.

Mills, Sara, *Michel Foucault. Routledge Critical Thinkers,*
London and New York: Routledge, 2003.

Peter, Handke, *Die Lebre der Sainte-Victoire,* Frankfurt: Suhrkamp, 1980.

Rex, Butler, *Slavoj Zizek: Live Theory.* New York and London: Continuum, 2005.

Roland, Barthes, *Elements of Semiology : Farrar Straus & Giroux, 1968,*
Dodo Press, 2008.

Rowley, Hazel, *Tete-a Tete: Simone de Beauvoir and Jean-Paul Sartre.*
New York: Harper Collins Books, 2005.

Ulrich Loock, Juan Vicente Aliaga, Nancy Spector, Hans Rudolf Reust,
Luc Tuymans, New York: Phaidon, 2003.

Wexelblat, Alan, ed, *Virtual Reality: Applications and Explorations,*
Boston: Academic Press Professional, c1993.

Zeman, J. *Peirce's Theory of Signs,* New york: Cambrige University Press, 2007.

- 가스통 바슐라르,『대지 그리고 휴식의 몽상』, 정영란 옮김, 문학동네, 2002.

- 강준만,『대중문화 속의 겉과 속 2』, 인물과사상사, 2003.

- 게오르그. W. 프리드리히 헤겔,『정신현상학』, 임진석 옮김, 나남출판사, 1996.

- 게오르그. W. 프리드리히 헤겔,『헤겔 미학』, 두행순 옮김, 나남출판사, 1996.

- 고든 맥도날드,『베푸는 삶의 비밀』, 윤종석 옮김, 한국기독학생회출판부, 2003.
 구스타브 봉,『군중심리』, 김성균 옮김, 이레미디어, 2008.

- 구어 슈쉬앤,『그림을 보는 52가지 방법』, 김현정 옮김, 예경, 2006.

- 국립현대미술관,『Gerhard Richter』, 컬처북스, 2006.

- 김대규,『고대 철학의 시간 이론』, 한글, 2002.

- 김석,『에크리 라캉으로 이끄는 마법의 문자들』, 살림출판사, 2007.

- 김세훈 외 5인,『공공성 PUBRIC-공공성에 대한 다양한 접근』, 미메시스, 2008.

- 김순응,『한 남자의 그림사랑』, 생각의 나무, 2003.

- 김옥경, 구민주,『생활 속의 미술』, 대구한의대학교 출판부, 2004.

- 김용석,『두 글자의 철학』, 푸른숲, 2005.

- 김욱동,『포스트모더니즘』, 민음사, 1992.

- 김진홍,『포스트모더니즘 원론』, 책과 사람들, 2005.

- 남경태,『개념어 사전』, 들녘, 2006.

- 노성두, 이주헌,『노성두 이주헌의 명화 읽기』, 한길아트, 2006.

노암 촘스키, 『촘스키, 누가 무엇으로 세상을 지배하는가』, 강주헌 옮김, 시대의창, 2002.

노영덕, 『플로티노스의 미학과 예술의 존재론적 지위』, ㈜한국학술정보, 2008.

데이비드 크로우, 『기호학으로 읽는 시각디자인』, 박영원 옮김, 안그라픽스, 2005.

데이비드 A. 라우어, 스티븐 펜탁, 『디자인 베이직-조형의 원리』, 이대일 옮김, 예경, 2002.

도정일, 최재천, 『대담』, 휴머니스트, 2005.

라이너 풍크, 『내가 에리히 프롬에게 배운 것들』, 김희상 옮김, 갤리온, 2008.

로제 보르디에, 『현대미술과 오브제』, 김현수 옮김, 미진사, 1999.

로즈마리 램버트, 『20세기의 미술』, 김창규 옮김, 예경, 1991.

마거릿 P. 배틴 외, 『예술이 궁금하다』, 윤자정 옮김, 현실문화연구, 2004.

마르틴 졸리, 『이미지와 기호』, 이선형 옮김, 동문선, 2004.

마르틴 졸리, 『이미지와 해석』, 김웅권 옮김, 동문선, 2009.

마셜 매클루언, 『인간의 확장 – 미디어의 이해』, 박정규 옮김, 커뮤니케이션 북스, 1997.

마쓰다 유키마사, 『눈의 황홀 – 보이는 것의 매혹 그 탄생과 변주』,
송태욱 옮김, 바다출판사, 2008.

마이클 러시, 『뉴미디어 아트』, 심철웅 옮김, 시공사, 2003.

마이클 아처, 『1960년 이후의 현대미술』, 오진경, 이주은 옮김, 시공사, 2007.

메리 더글라스, 『순수와 위험』, 유제분, 이훈상 옮김, 현대미학사, 1997.

모리스 메를로 퐁티, 『지각의 현상학』, 류외근 옮김, 문학과지성사, 2002.

- 모리스 메를로 퐁티,『간접적인 언어와 침묵의 목소리』, 김화자 옮김, 책세상, 2005.

- 모리스 메를로 퐁티,『메를로 퐁티의 회화론』, 김정아 옮김, 마음산책, 2008.

- 모리스 메를로 퐁티,『보이는 것과 보이지 않는 것』, 남수인 최의영 옮김, 동문선, 2004.

- 모리스 메를로 퐁티,『현상학과 예술』, 오병남 옮김, 서광사, 1983.

- 문소영,『미술관에서 숨은 신화 찾기』, 안그라픽스, 2005.

- 미셀 아르,『예술 작품』, 공정아 옮김, 동문선, 2005.

- 미셀 푸코,『감시와 처벌 – 감옥의 역사』, 오생근 옮김, 나남, 1994.

- 미셀 푸코,『담론의 질서』, 이정우 옮김, 서강대학교 출판부, 1998.

- 박노자,『박노자의 만감일기』, 인물과 사상사, 2008.

- 박미라,『치유하는 글쓰기』, 한겨FP 출판사, 2008.

- 박민영,『즐거움의 가치사전』, 청년사, 2007.

- 박영욱,『데리다 & 들뢰즈 – 의미와 무의미의 경계에서』, 김영사, 2009.

- 박용숙,『한국 현대미술사 이야기』, 예경, 2003.

- 박용숙,『현대미술의 반성적 이해』, 집문당, 1987.

- 박이문,『현상학과 분석학』, 지와 사랑, 2007.

- 박정애,『의미 만들기의 미술』, 시공사, 2008.

- 박정애,『빈센트의 구두』, 기파랑, 2005.

박정애, 『시선은 권력이다』, 기파랑, 2008.

박준원, 『예술노트』, 미술문화, 1995.

박천신, 『디지털 아트 디지털 페인팅』, 한언, 2008.

박평종, 『흔적의 미학』, 미술문화, 2006.

박희숙, 『그림은 욕망을 숨기지 않는다』, 북폴리오, 2004.

백지원, 『사이버 박물관』, 박영사, 2007.

변광배, 『장 폴 사르트르 – 시선과 타자』, 살림, 2004.

브라이언 파머 외, 『오늘의 세계적 가치』, 신기섭 옮김, 문예출판사, 2007.

브랜든 테일러, 『모더니즘, 포스트모더니즘, 리얼리즘 – 미술에 대한 하나의
비판적 시각』, 김수기, 김진송 옮김, 시각과 언어, 1993.

사라 밀스, 『현재의 역사가 미셸 푸코』, 임경규 옮김, 도서출판 앨피, 2008.

서동욱, 『차이와 타자』, 문학과 지성사, 2000.

서양근대철학회, 『서양근대철학의 열 가지 쟁점』, 창비, 2004.

서지형, 『속마음을 들킨 위대한 예술가들』, 시공사, 2006.

손 홀, 『기호학 입문 – 의미와 맥락』, 김진실 옮김, 비즈앤비즈, 2009.

수잔 우드포드, 『회화를 보는 눈』, 이희재 옮김, 2000.

스티븐 로, 『철학의 세계』, 임소연 옮김, 21세기북스, 2009.

스티븐 리틀, 『손에 잡히는 미술사조』, 조은정 옮김, 예경, 2005.

- 슬라보예 지젝, 『삐딱하게 보기』, 김소연, 유재희 옮김, 시각과 언어, 1995.

- 실반 바넷, 『미술품 분석과 서술의 기초』, 김리나 옮김, 시공사, 2006.

- 심상용, 『속도의 예술』, 한길사, 2008.

- 심상용, 『현대미술의 욕망과 상실』, 현대미학사, 1999.

- 아서 단토, 『철학하는 예술』, 정용도 옮김, 예술문화, 2007.

- 안연희 엮음, 『현대미술사전』, 미진사, 1992.

- 알랭 드 보통, 『여행의 기술』, 정영목 옮김, 이레, 2004.

- 알프레드 노드 화이트헤드, 『사고의 양태』, 오영환, 문창옥 옮김, 다산글방, 2008.

- 앨러 스테어 덩컨, 『아르누보』, 고영란 옮김, 시공사, 1998.

- 엘리자베스 로프터스, 캐서린 케첨, 『우리 기억은 진짜 기억일까?』,
 도솔, 정준형 옮김, 2008.

- 오병욱, 『한국현대미술의 단면』, 길지사, 1995.

- 우타 그로제니크, 『오늘의 예술가들』, 유소영 옮김, 아트앤북스, 2003.

- 월간미술, 『세계미술용어사전』, 중앙일보사, 1989.

- 유르겐 슈라이버, 『한 가족의 드라마 - 독일 화가 게르하르트 리히터』,
 김정근 조이한 옮김, 한울, 2008.

- 윤난지, 『모더니즘 이후 미술의 화두』, 눈빛, 2004.

- 윤난지, 『현대미술의 풍경』, 예경, 2000.

- 이경률,『현대미술의 사진과 기억』, 사진마실, 2007.

- 이상효,『현대미술의 강박관념』, 아트나우, 2007.

- 이언 잭맨,『아티스트를 위한 멘토링』, 손희경 옮김, 아트북스, 2009.

- 이영철,『상황과 인식』, 시각과 언어, 1993.

- 이우환,『여백의 미술』, 김춘미 옮김, 현대문학, 2002.

- 이종관,『사이버 문화와 예술의 유혹』, 문예출판사, 2003.

- 이주영,『예술론 특강』, 미술문화, 2007.

- 임근준,『크레이지 아트 – 메이드 인 코리아』, 웅진씽크빅, 2006.

- 자크 데리다,『시선의 권리』, 신방흔 옮김, 아트북스, 2004.

- 자크 데리다,『해체』, 김보현 편역, 문예출판사, 1996.

- 자크 데리다, 베르나르 스티글러,『에코그라피 – 텔레비전에 관하여』,
 김재희 진태원 옮김, 민음사, 2002.

- 장 보드리야르,『소비의 사회』, 이상률 옮김, 문예출판사, 1991.

- 장 보드리야르,『시뮬라시옹』, 하태환 옮김, 민음사, 2001.

- 장 보드리야르,『유혹에 대하여』, 배영달 옮김, 백의, 2003.

- 장 주네,『자코메티의 아틀리에』, 윤정임 옮김, 열화당, 2007.

- 장 폴 사르트르,『사르트르의 상상력』, 지영래 옮김, 기파랑, 2008.

- 장 폴 사르트르,『실존주의는 휴머니즘이다』, 박정태 옮김, ㈜이학사, 2008.

- 전영백, 『세잔의 사과』, 한길아트, 2008.

- 전영백, 『후기 구조주의와 포스트모더니즘』, 한길아트, 2008.

- 조광석, 『테크놀로지시대의 예술』, 한국학술정보㈜, 2008.

- 조광제, 『미술 속 발기하는 사물들』, 안티쿠스, 2007.

- 조광제, 『존재 이야기 - 조광제의 철학 유혹』, 미래M&B, 2002.

- 조나단 크래리, 『관찰자의 기술』, 임동근, 오성훈 외 옮김, 문학과학사, 2001.

- 조르주 세바, 『초현실주의』, 최정아 옮김, 동문선, 2005.

- 조중걸, 『키치, 우리들의 행복한 세계』, 프로네시스, 2007.

- 존 버거, 『랑데부 - 이미지와의 만남』, 이옥희 이은경 옮김, 동문선, 2002.

- 존 버거, 『본다는 것의 의미』, 박범수 옮김, 동문선, 2000.

- 존 버거, 『이미지 현상과 미디어』, 동문선 편집부 옮김, 동문선, 1990.

- 존 브록만, 『위험한 생각들』, 이영기 옮김, 갤리온, 2007.

- 존 워커, 『매스미디어와 미술』, 장선영 옮김, 시각과언어, 1999.

- 존. A. 워커, 사라 채플린, 『비주얼 컬처』, 임산 옮김, 루비박스, 2004.

- 주디스 리치 해리스, 『개성의 탄생』, 곽미경 옮김, 동녘, 2007.

- 주은우, 『시각과 현대성』, 한나래, 2003.

- 진중권, 『놀이와 예술 그리고 상상력』, 휴머니스트, 2005.

- 진중권, 『미학 오디세이 1』, 휴머니스트, 1994.

- 진중권, 『현대 미학 강의 - 숭고와 시뮬라크르의 이중주』, 아트북스, 2003.

- 질 네레, 『구스타프 클림트』, 최재혁 옮김, 마로니에 북스, 2005.

- 철학아카데미, 『공간과 도시의 의미들』, 소명출판, 2004.

- 칼 로버트, 『지식과 신앙 그리고 회의』, 임순갑 옮김, 다산글방, 2007.

- 캉탱 바작, 『사진 - 빛과 그림자의 예술』, 송기형 옮김, 시공사, 2004.

- 케이 워렌, 『위험한 순종』, 안정임 옮김, 국제제자훈련원, 2008.

- 코디 최, 『20세기 문화 지형도』, 안그라픽스, 2006.

- 클라우디아 마이어, 『거짓말의 딜레마』, 조경수 옮김, 열대림, 2008.

- 테리 이클턴, 『포스트모더니즘의 환상』, 김준환 옮김, 실천문학사, 2000.

- 팀 크레인 외, 『철학 - 더 나은 삶을 위한 사유의 기술』, 강유원 외 옮김, 유토피아, 2008.

- 폴 비릴리오, 『시각 저 끝 너머의 예술』, 이정하 옮김, 열화당, 2008.

- 폴커 갭하르트, 『회화』, 이수영 옮김, 예경, 2005.

- 프랑수아 다고네 외, 『삐딱한 예술가들의 유쾌한 예술교실』,
 신지영 옮김, 도서출판 부키, 2008.

- 플로랑스 드 메르디 외, 『예술과 뉴 테크놀로지』, 정재곤 옮김, 열화당, 2005.

- 하인리히 뵐플린, 『미술사의 기초 개념』, 박지형 옮김, 1997.

- 할 포스터, 『욕망, 죽음 그리고 아름다움』, 전영백과 현대미술연구팀 옮김, 아트북스, 2005.

- 홍성욱, 『파놉티콘 – 정보사회 정보감옥』, 책세상, 2002.

- 홍준화, 『조형예술과 시형식』, 한국학술정보㈜, 2007.

- F. 프라시나 & C. 해리슨, 『현대회화의 원리』, 최기득 옮김, 미진사, 1989.

- R. G. 콜링우드, 『자연이라는 개념』, 유원기 옮김, 이제이북스, 2004.

- W. J .T. 미첼, 『아이코놀로지 이미지, 텍스트, 이데올로기』, 임산 옮김, 시지락, 2005.

서자현　Seo Ja Hyun

학력
2009.　홍익대학교 섬유미술 전공 박사 졸업
2003.　홍익대학교 산업미술대학원 직물디자인학과 졸업
1994.　마르세유 대학 단기 컬러 과정 졸업
1994.　파리 '네프빌 꽁뜨' 고등예술학교 창작 텍스타일학과 졸업

현재
(주)바호컬쳐 대표 / 세오갤러리 대표
한국미술협회 회원
한국기초조형학회 회원
조형예술학회 회원
아트미션 회원

개인전
2014.　제13회 개인전, 갤러리 K, 서울
2014.　제12회 개인전, 지구촌교회, 분당/용인
2013.　제11회 개인전, 원천교회, 서울
2012.　제10회 개인전, 빛갤러리, 서울
2007.　제9회 홍익대학교 미술학 박사학위 작품전, 세오갤러리, 서울
2004.　제8회 한국미술협회전, 예술의전당 미술관, 서울
2004.　제7회 개인전, 스위스 제네바 아트페어, 한국관
2004.　제6회 개인전, WAVE ART FAIR, 예술의전당 미술관, 서울
2003.　제5회 개인전, 스웨덴 비엔날레, 한국관
2003.　제4회 개인전, Kunststueck Gallery, 독일 함부르크
2003.　제3회 개인전, 인사아트센터 제3 전시장, 서울
2003.　제2회 개인전 WAVE ART FAIR 초대전, L.A SUN Gallery, L.A
1997.　제1회 개인전, 인사갤러리, 서울

서자현 작품집

이미지는 메시지다
– 현대미술의 융합, 다층적 구조

지은이 서자현

초판 1쇄 인쇄 2016년 6월 23일

초판 1쇄 발행 2016년 6월 30일

펴낸이 권준성

펴낸곳 아현

(413-830) 경기도 파주시 한빛로 43
(구 주소 ㅣ 경기도 파주시 야당동 501-59)
대표전화 031. 949. 5771
팩스 031. 946. 0986
등록 1999. 12. 3. 제66호

편집 & 디자인 윤동희 정승현
영역 김민아
인쇄 벽호
출력 판코리아

이 도서의 국립중앙도서관 출판예정도서목록(CIP)은
서지정보유통지원시스템 홈페이지(http://seoji.nl.go.kr)와 국가자료
공동목록시스템(http://www.nl.go.kr/kolisnet)에서 이용하실 수 있습
니다.(CIP제어번호: CIP2016013058

ISBN 978-89-5878-240-7 93600

값 18000원